CHINESE SEVEN-CHARACTER MAXIMS

Regular Script Calligraphy Copybook
Zuobing Zhou

中國文字格言

楷书字帖

周作炳 书

广西美术出版社
GUANGXI FINE ARTS PUBLISHING HOUSE

目 录

Preface

Maxims are sentences concise in form but profound in meaning. This book only selects part of the classic maxims couplets consisting of two seven-character sentences. All the sentences are handwritten in regular script using the author's unique writing style.

The book is divided into five chapters: Morality, Vigilance, Diligence, Exhortation, and Philosophy. Each chapter has 30 couplets which are written in traditional regular script for it offers rigorous standardized and easy to understand format. It is hope that this book can be used to enlighten readers who are new to calligraphy.

This book is rare because it integrates the quintessence of Chinese culture and traditional calligraphy.

前　言

格言是言简意赅的语句，博大精深。本书仅选择由上下两句、每句七字组成的部分经典格言，用楷书书写而成。

全书共分五篇，即道德篇、警世篇、勤奋篇、劝学篇、哲理篇，每篇三十条（副），基本上保留原句，个别地方略作修改，极少数为笔者自创。由于楷书具有严谨、规范、易懂等特点，且能给初学书法的读者有所启迪，故全书均用传统的正楷书写。

本书是集文学国粹与传统书法为一体的不可多得之书籍。

道德篇

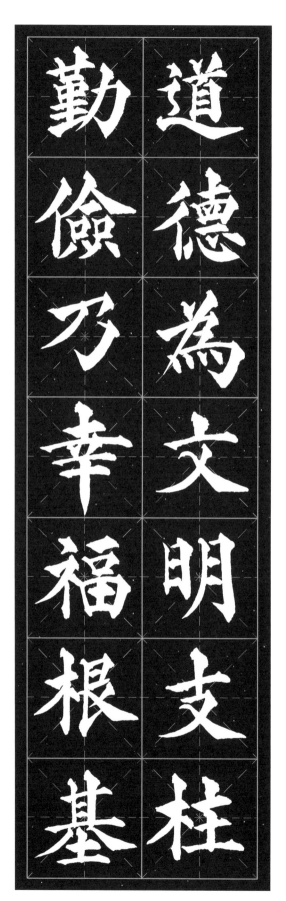

道 德 為 文 明 支 柱

勤 儉 乃 幸 福 根 基

敬 愛 人 者 人 恒 愛 之

敬 人 者 人 恒 敬 之

道德为文明支柱
勤俭乃幸福根基
爱人者人恒爱之
敬人者人恒敬之

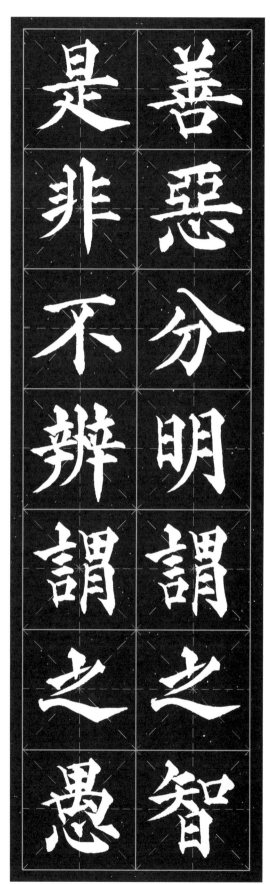

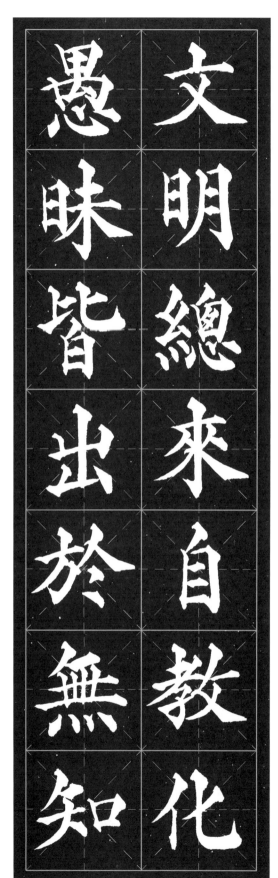

善恶分明谓之智
是非不辨谓之愚
文明总来自教化
愚昧皆出于无知

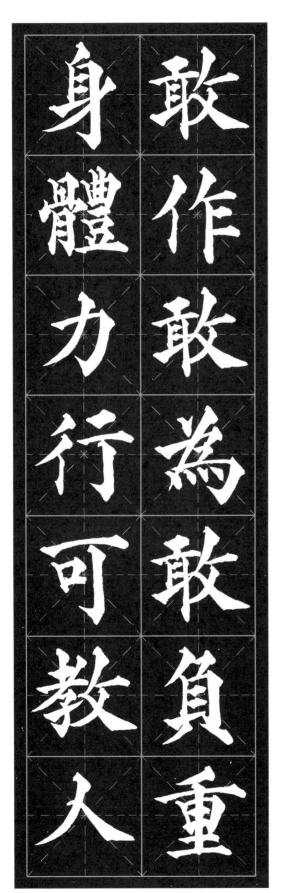

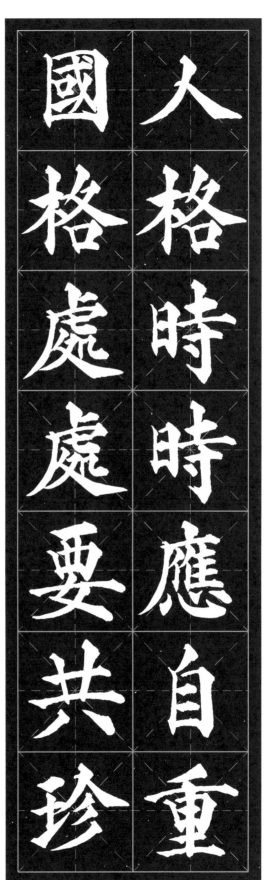

人格时时应自重
国格处处要共珍
敢作敢为敢负重
身体力行可教人

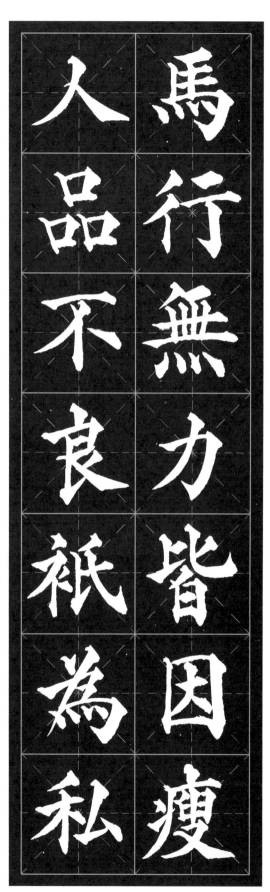

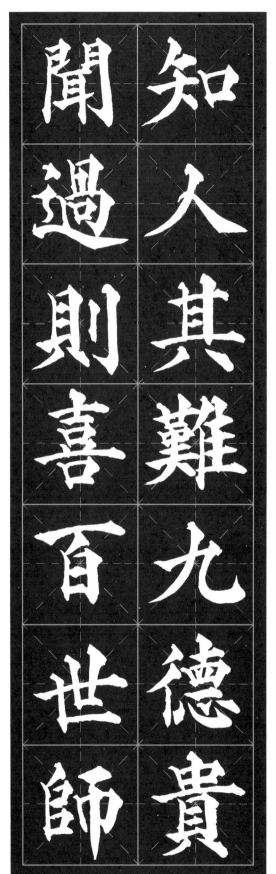

馬行無力皆因瘦

人品不良只為私

知人其難九德貴

聞過則喜百世師

马行无力皆因瘦

人品不良只为私

知人其难九德贵

闻过则喜百世师

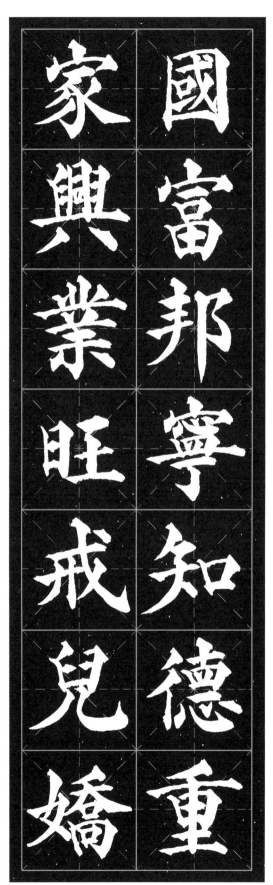

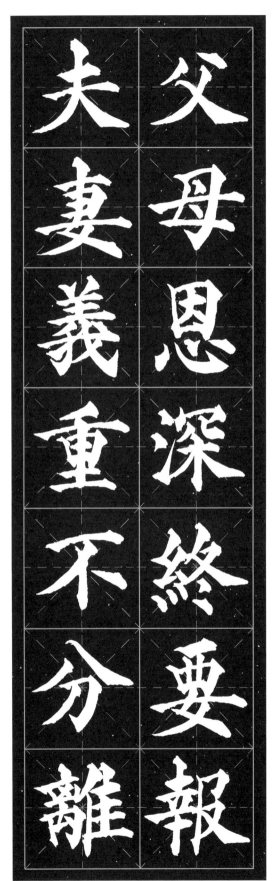

国富邦宁知德重
家兴业旺戒儿娇
父母恩深终要报
夫妻义重不分离

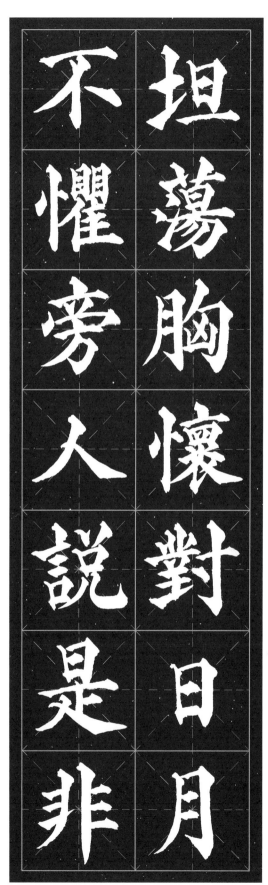

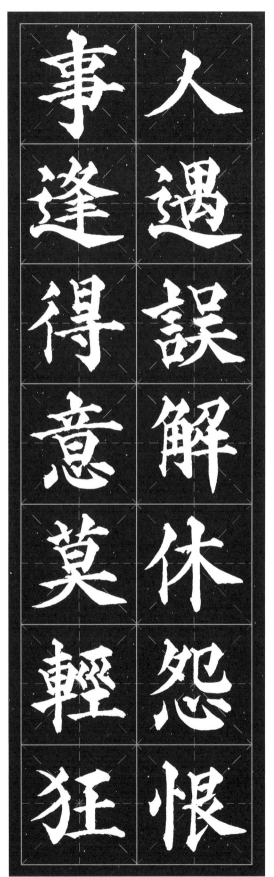

坦荡胸怀对日月
不惧旁人说是非
人遇误解休怨恨
事逢得意莫轻狂

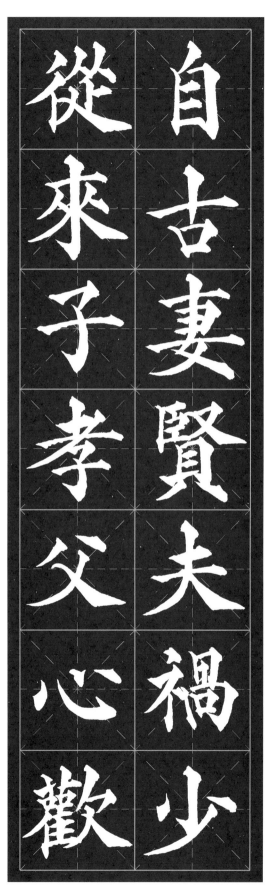

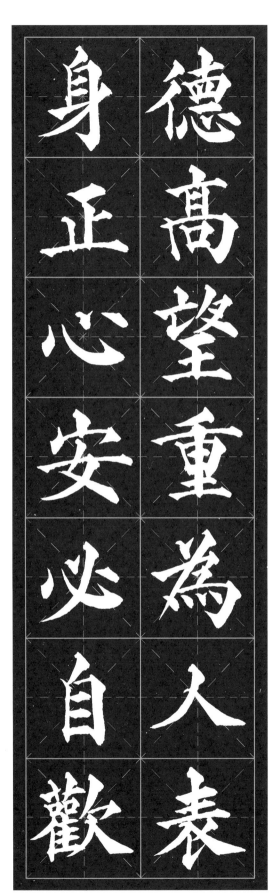

自古妻賢夫禍少
從來子孝父心歡
德高望重為人表
身正心安必自歡

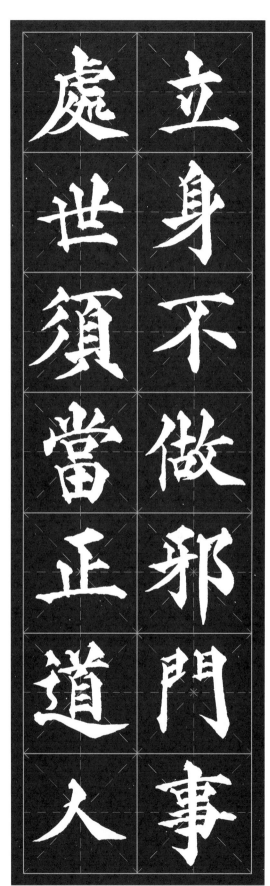

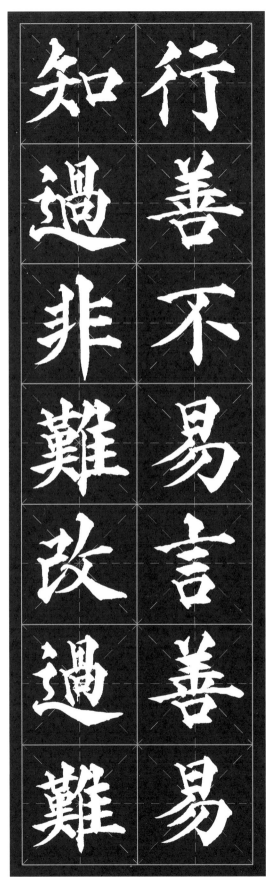

立身不做邪門事
處世須當正道人
行善不易言善易
知過非難改過難

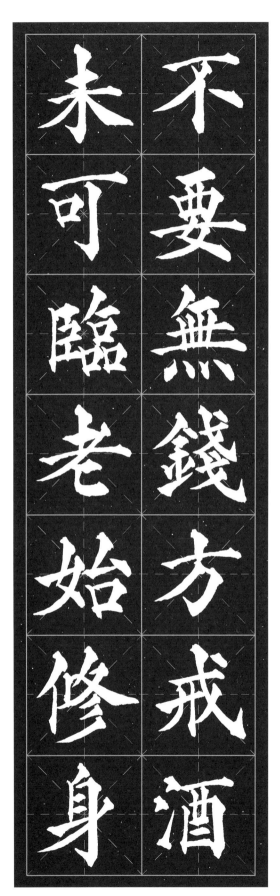

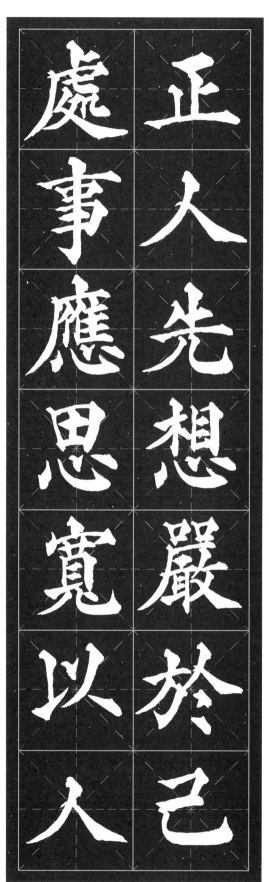

正人先想严于己
处事应思宽以人
不要无钱方戒酒
未可临老始修身

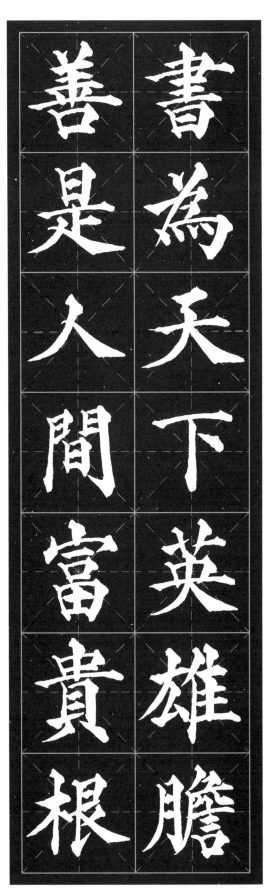

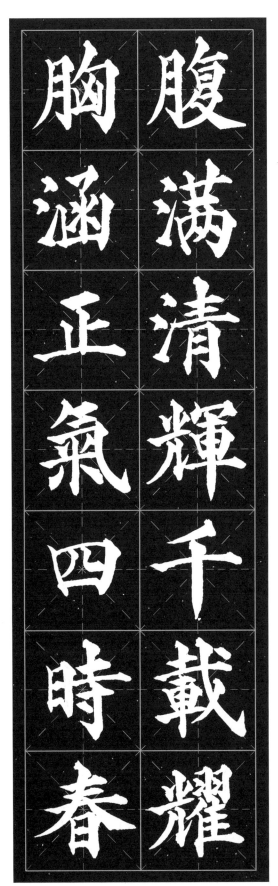

书为天下英雄胆
善是人间富贵根
腹满清辉千载耀
胸涵正气四时春

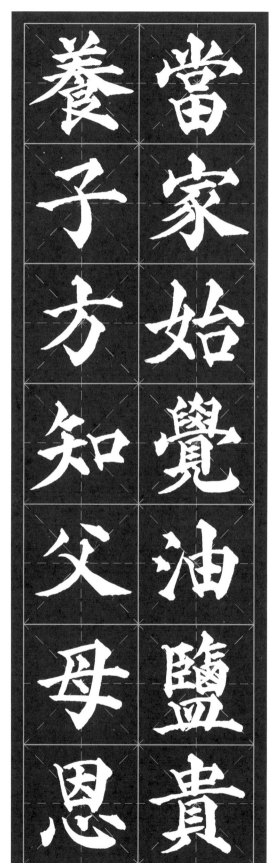

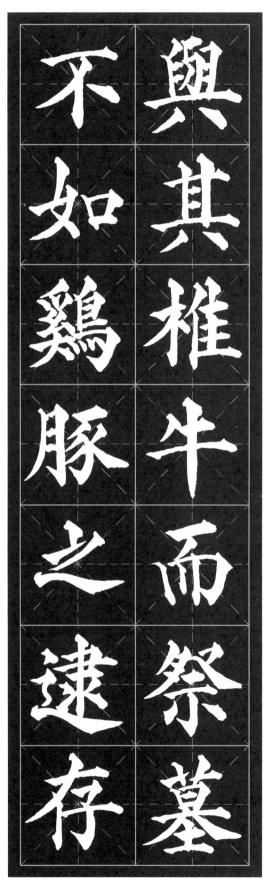

当家始觉油盐贵
养子方知父母恩
与其椎牛而祭墓
不如鸡豚之逮存

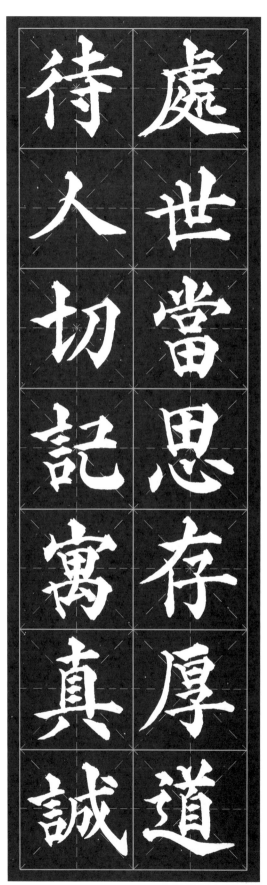

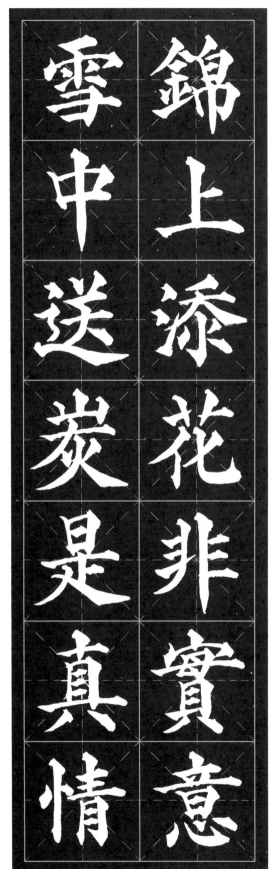

处世当思存厚道
待人切记寓真诚
锦上添花非实意
雪中送炭是真情

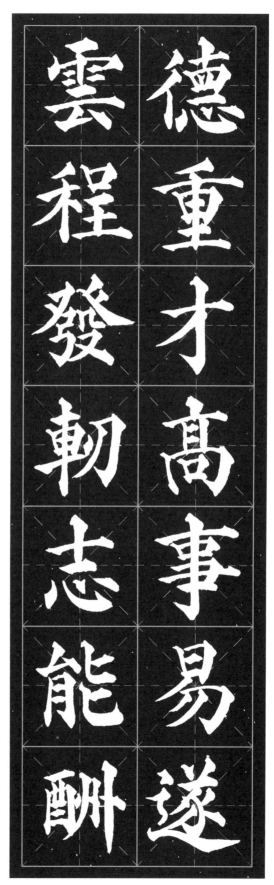

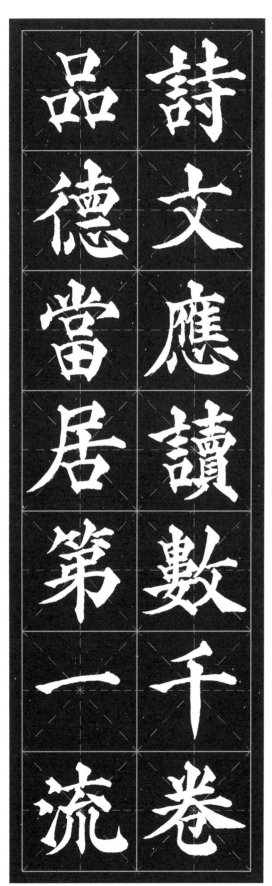

德重才高事易遂
云程发轫志能酬
诗文应读数千卷
品德当居第一流

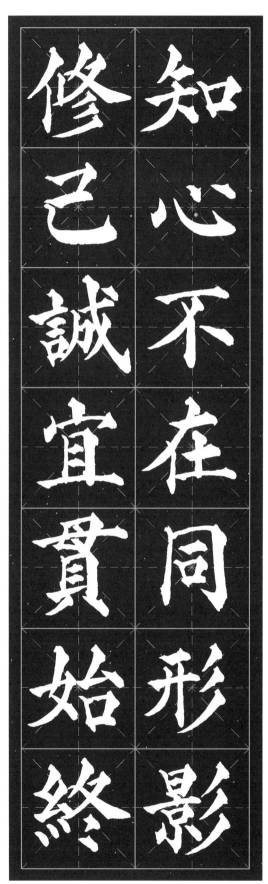

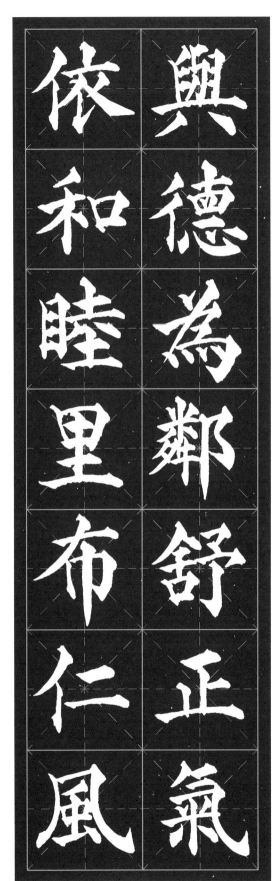

知心不在同形影
修己诚宜贯始终
与德为邻舒正气
依和睦里布仁风

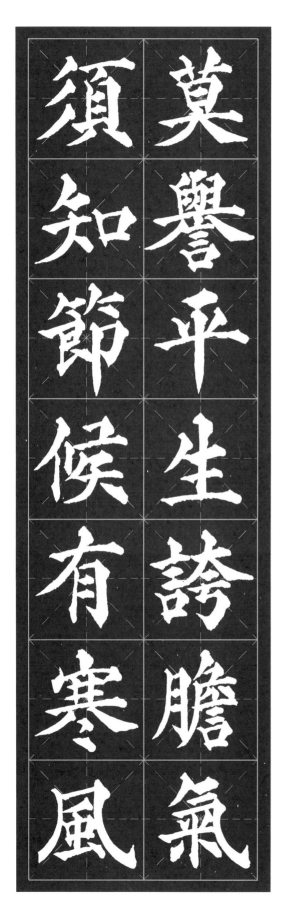

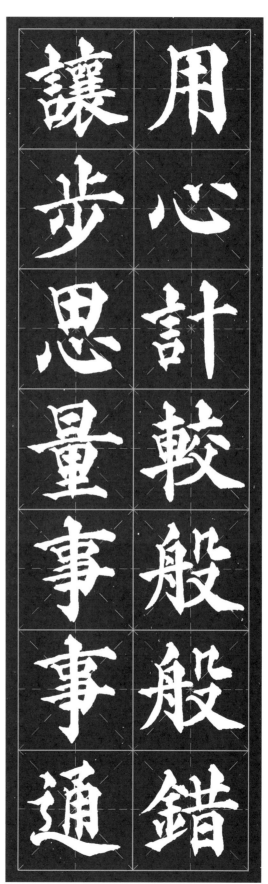

用心计较般般错
让步思量事事通
莫誉平生夸胆气
须知节候有寒风

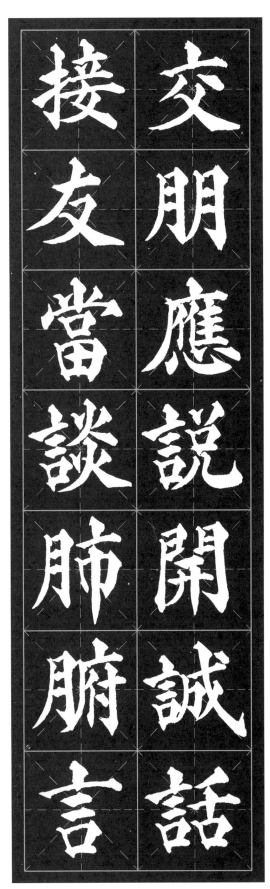

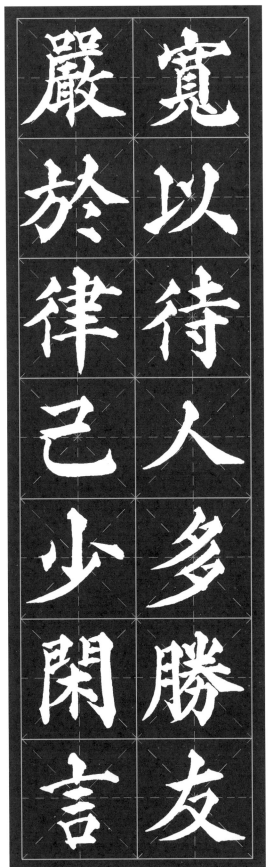

交朋应说开诚话
接友当谈肺腑言
宽以待人多胜友
严于律己少闲言

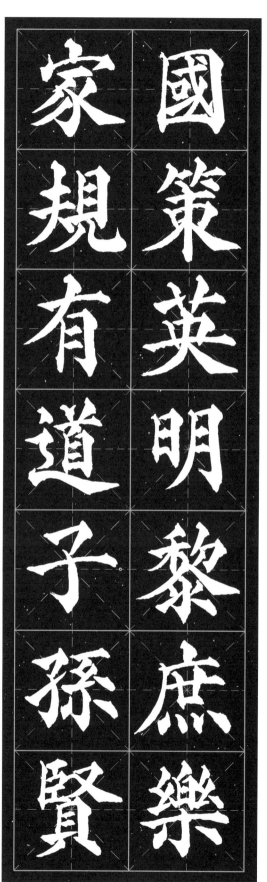

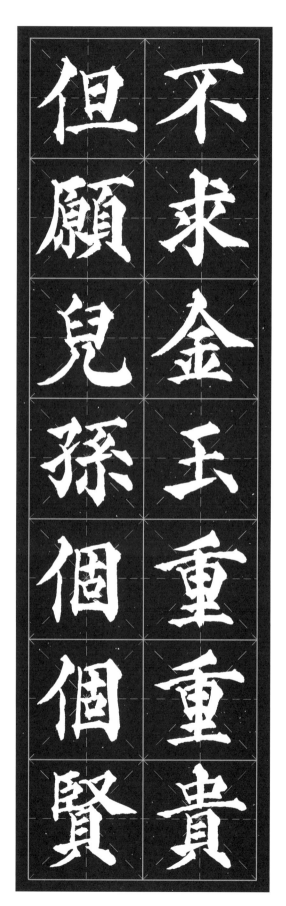

国策英明黎庶乐
家规有道子孙贤
不求金玉重重贵
但愿儿孙个个贤

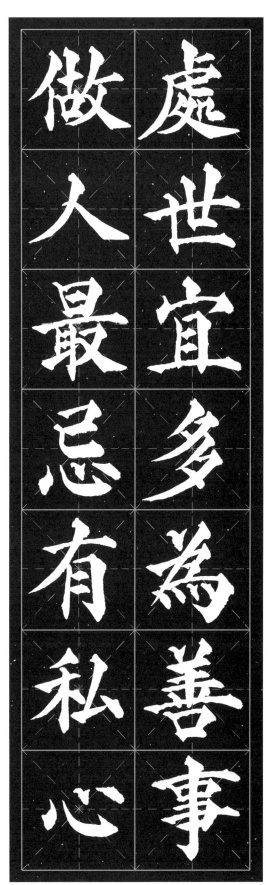

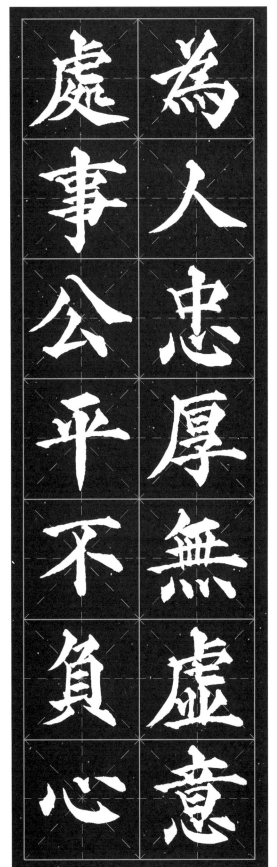

处世宜多为善事
做人最忌有私心
为人忠厚无虚意
处事公平不负心

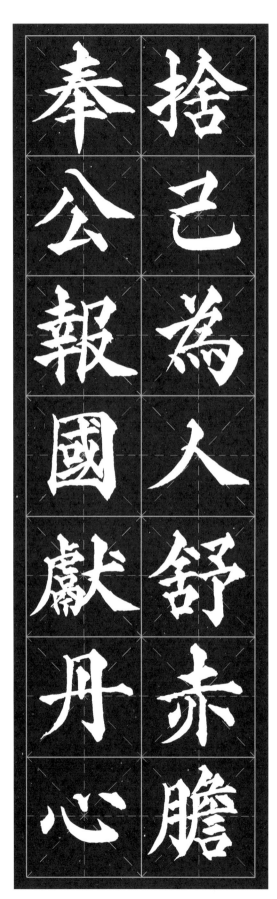

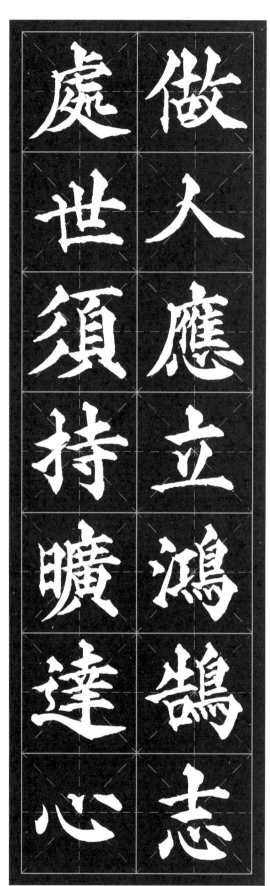

做人应立鸿鹄志
处世须持旷达心
舍己为人舒赤胆
奉公报国献丹心

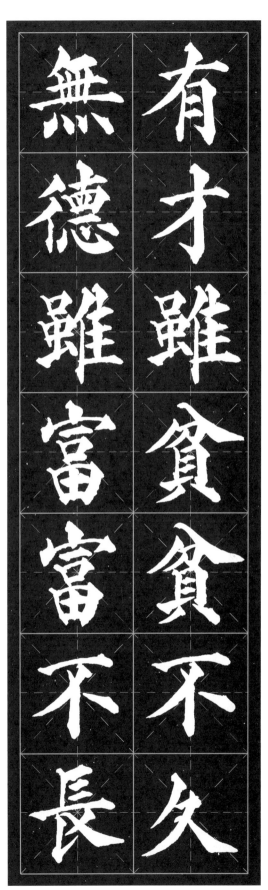

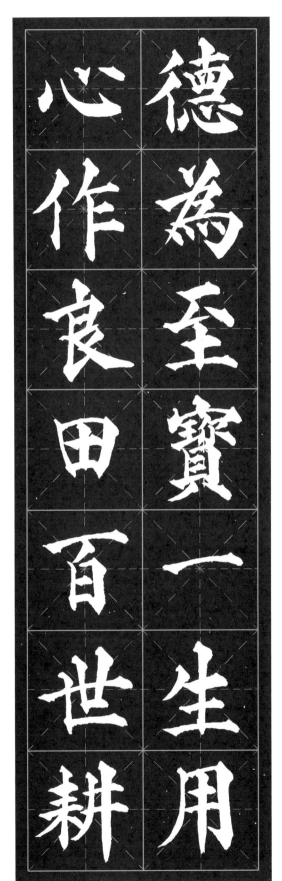

有才雖貧貧不久

無德雖富富不長

德為至寶一生用

心作良田百世耕

事能知足心常泰
人到無求品自高
忠誠老實心靈美
謹慎謙虛品德高

事能知足心常泰
人到无求品自高
忠诚老实心灵美
谨慎谦虚品德高

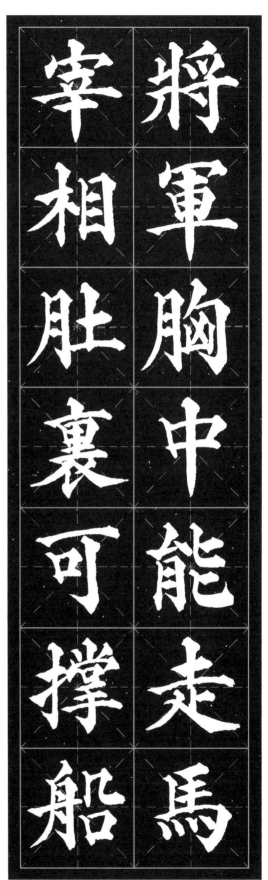

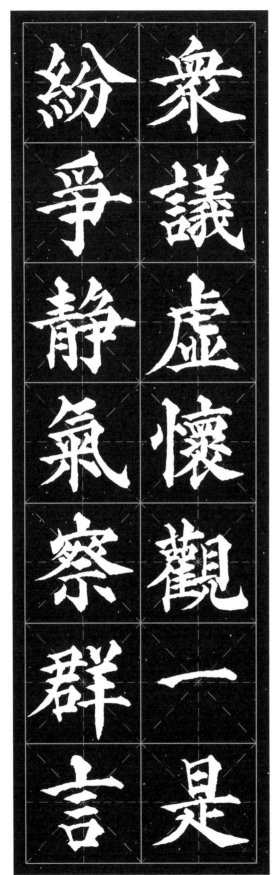

将军胸中能走马
宰相肚里可撑船
众议虚怀观一是
纷争静气察群言

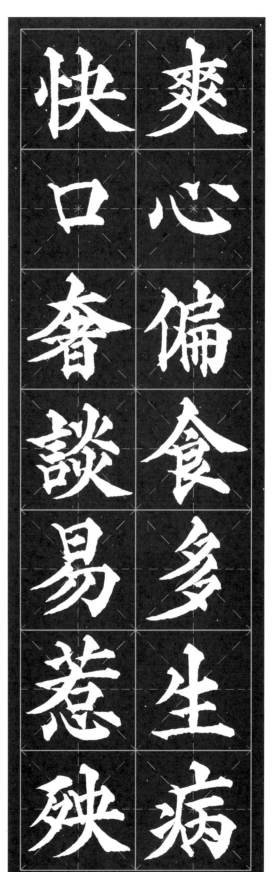

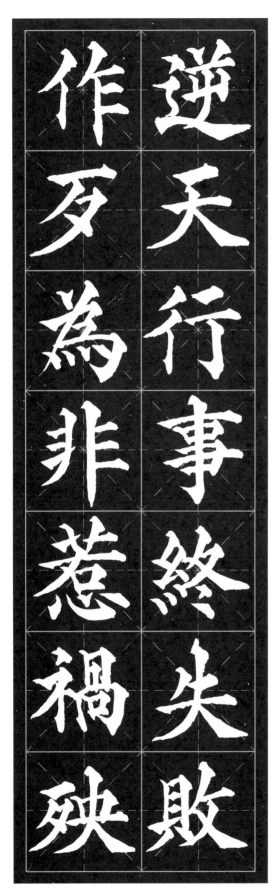

爽心偏食多生病
快口奢谈易惹殃
逆天行事终失败
作歹为非惹祸殃

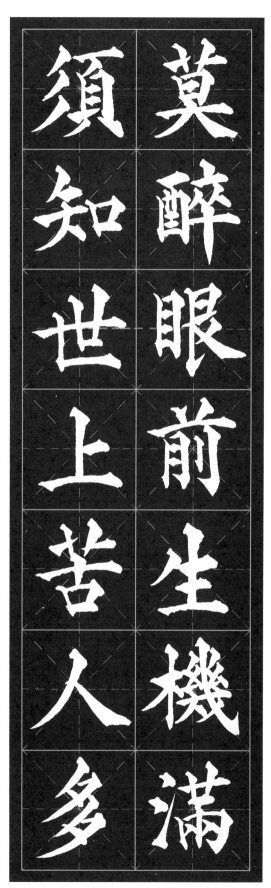

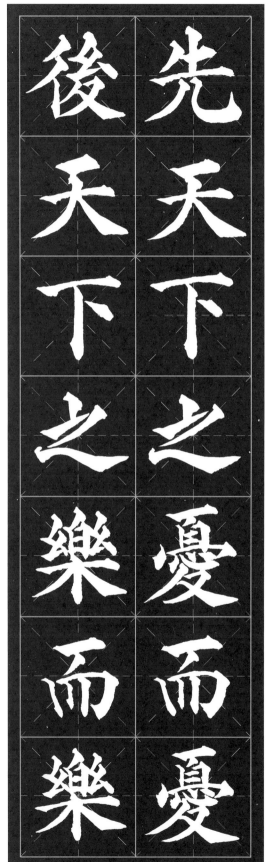

莫醉眼前生机满
须知世上苦人多
先天下之忧而忧
后天下之乐而乐

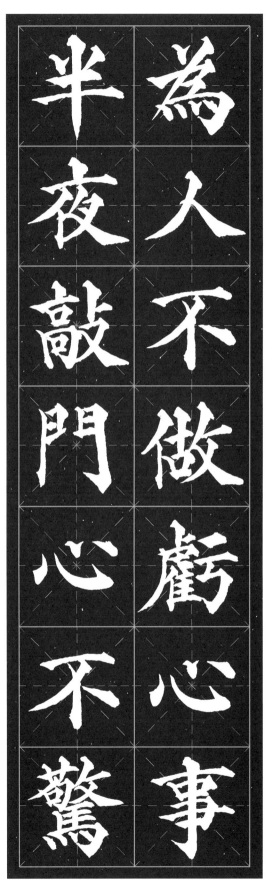

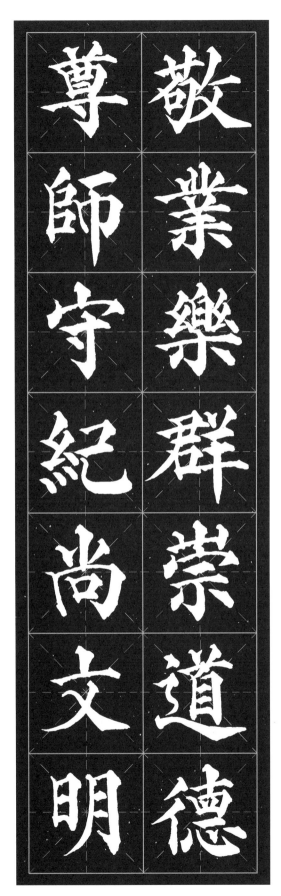

为人不做亏心事
半夜敲门心不惊
敬业乐群崇道德
尊师守纪尚文明

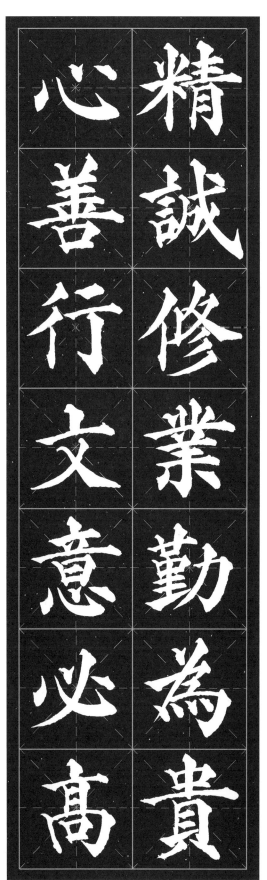

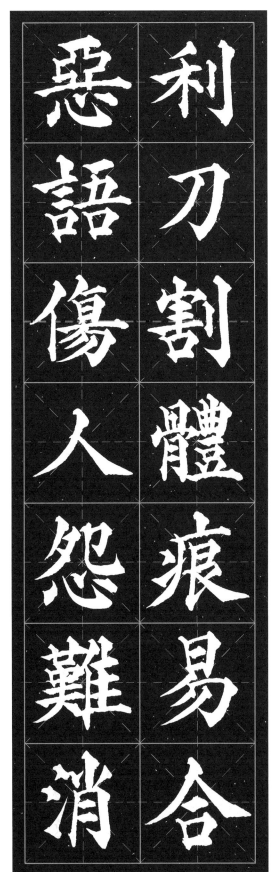

精诚修业勤为贵
心善行文意必高
利刀割体痕易合
恶语伤人怨难消

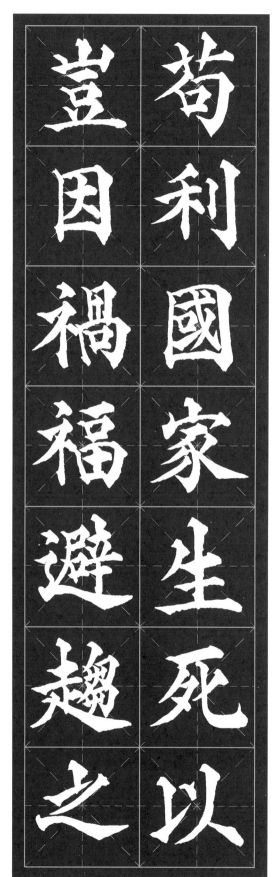

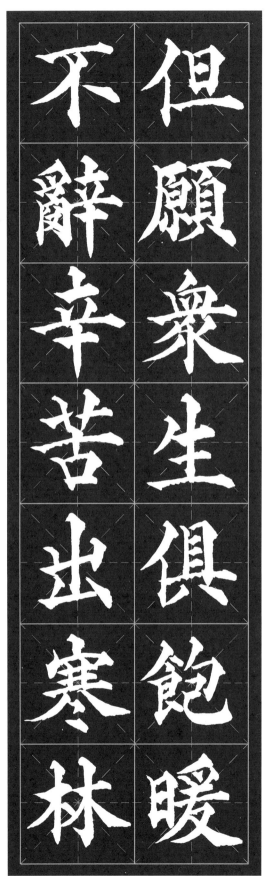

苟利国家生死以
岂因祸福避趋之
但愿众生俱饱暖
不辞辛苦出寒林

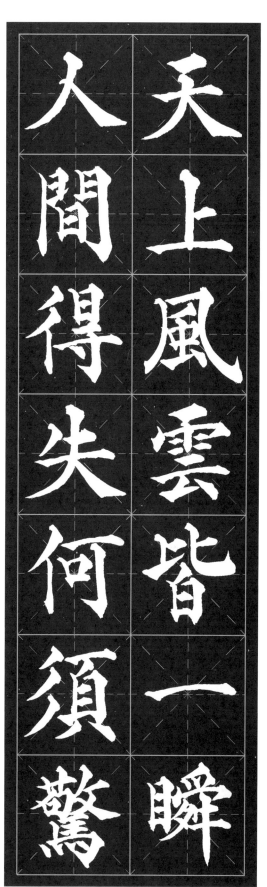

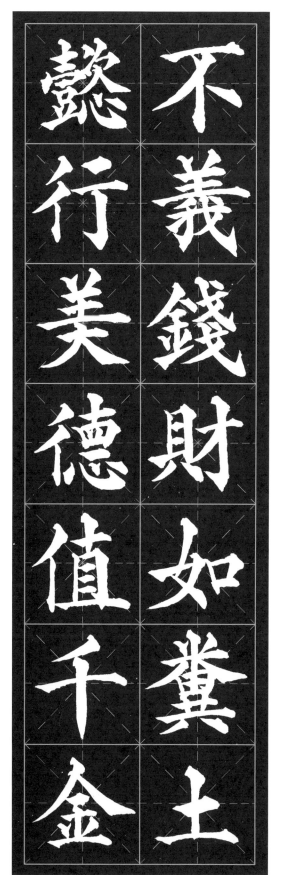

天上风云皆一瞬
人间得失何须惊
不义钱财如粪土
懿行美德值千金

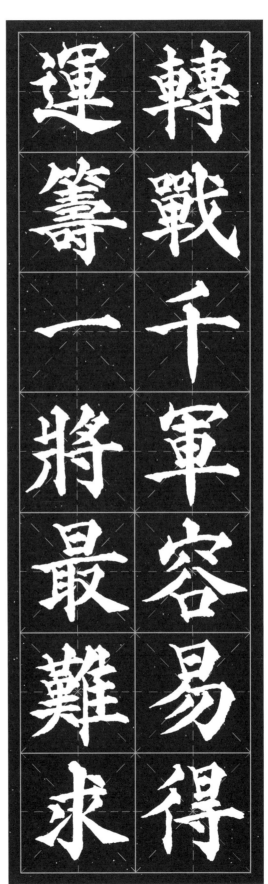

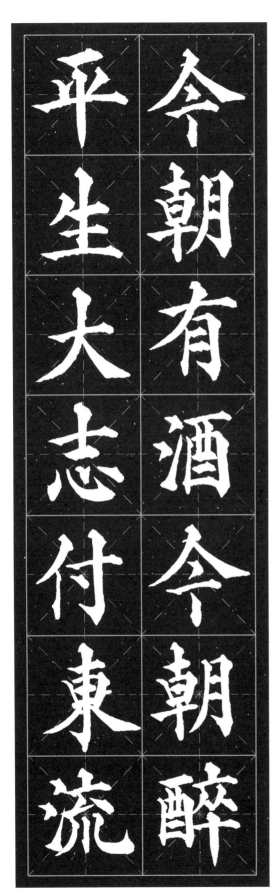

转战千军容易得
运筹一将最难求
今朝有酒今朝醉
平生大志付东流

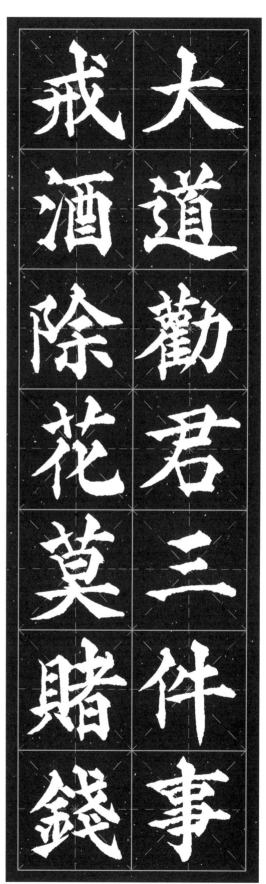

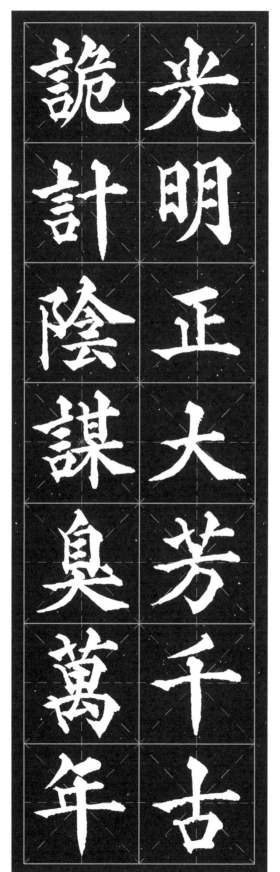

大道劝君三件事
戒酒除花莫赌钱
光明正大芳千古
诡计阴谋臭万年

警世篇

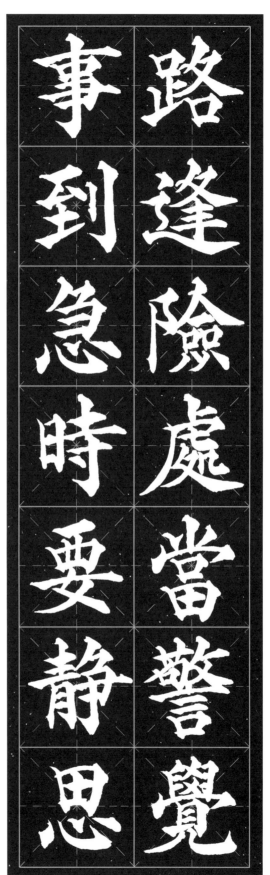

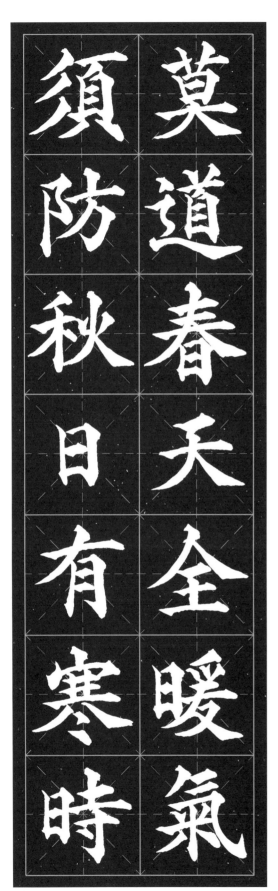

路逢险处当警觉
事到急时要静思
莫道春天全暖气
须防秋日有寒时

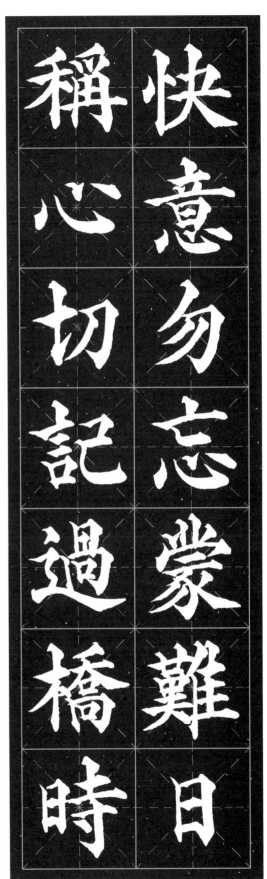

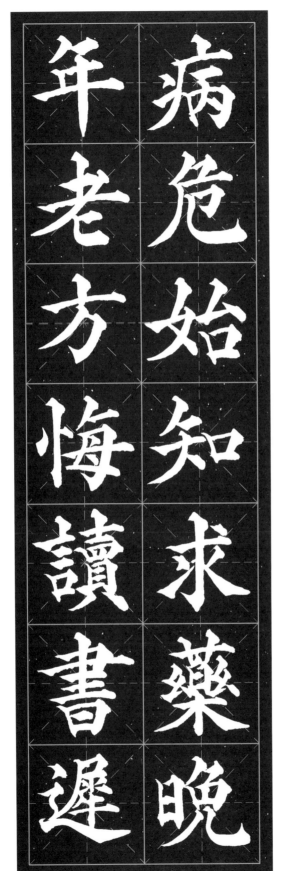

快意勿忘蒙难日
称心切记过桥时
病危始知求药晚
年老方悔读书迟

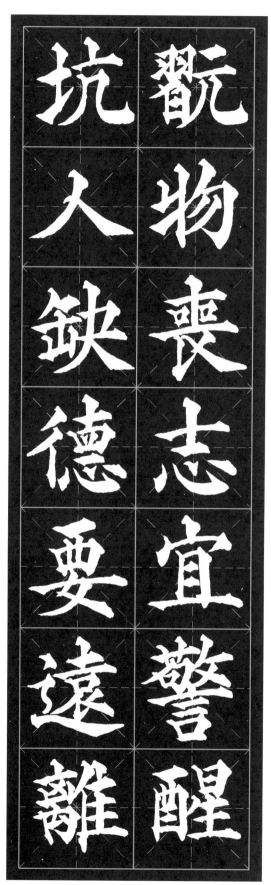

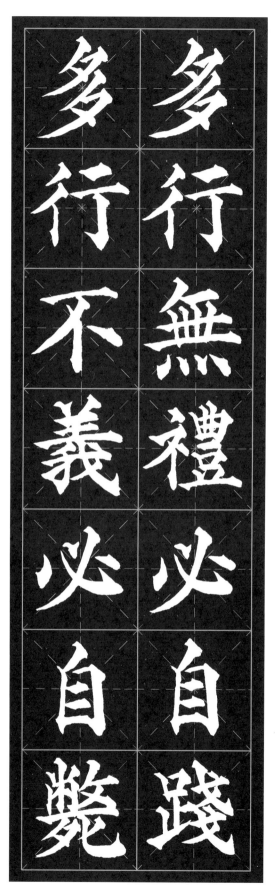

玩物丧志宜警醒
坑人缺德要远离
多行无礼必自践
多行不义必自毙

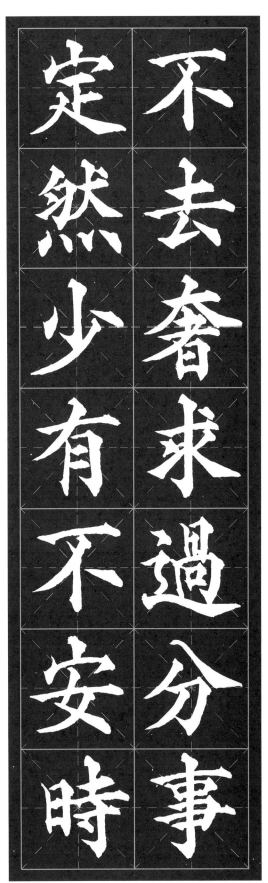

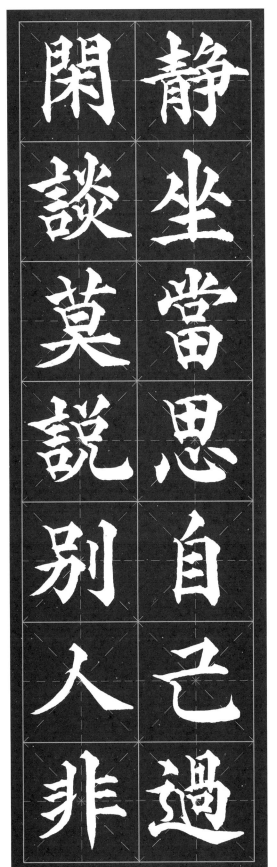

不去奢求过分事
定然少有不安时
静坐当思自己过
闲谈莫说别人非

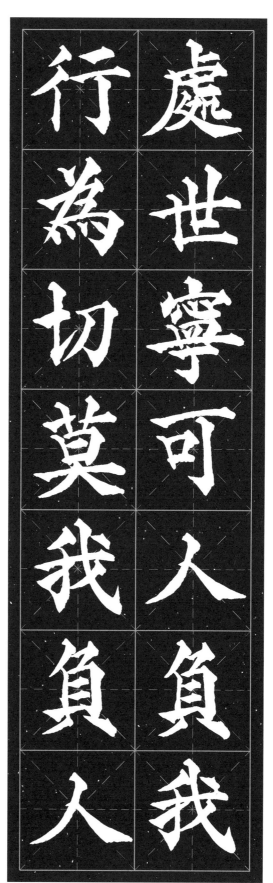

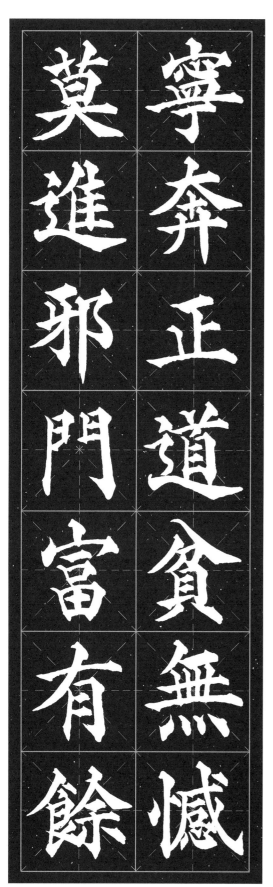

处世宁可人负我
行为切莫我负人
宁奔正道贫无憾
莫进邪门富有余

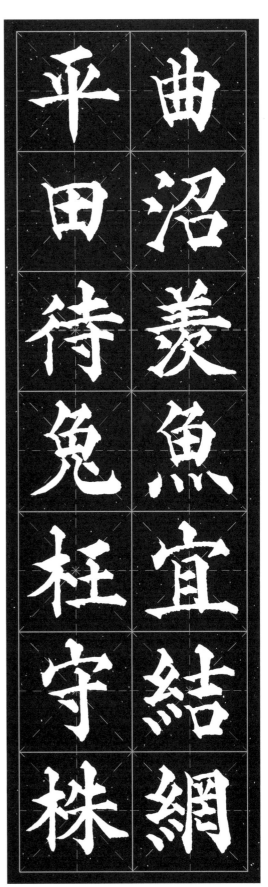

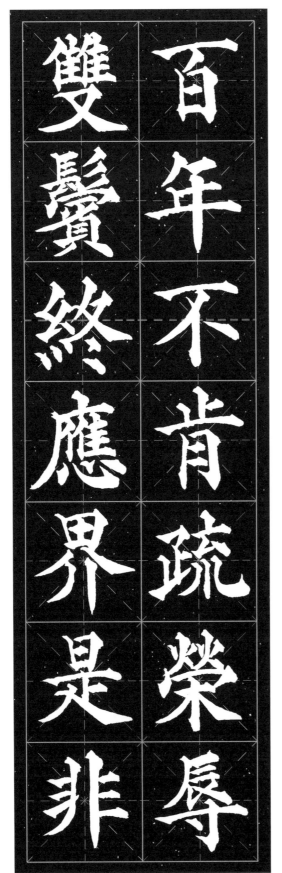

曲沼羡鱼宜结网
平田待兔枉守株
百年不肯疏荣辱
双鬓终应界是非

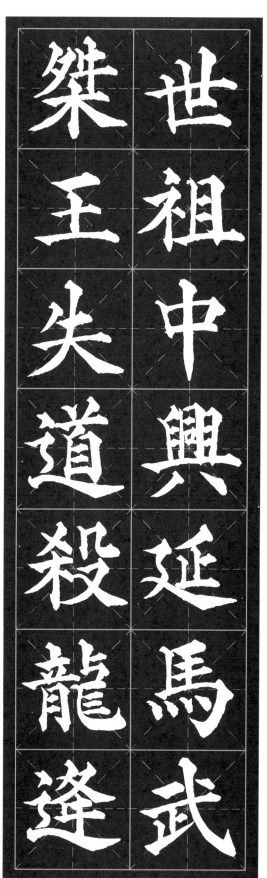

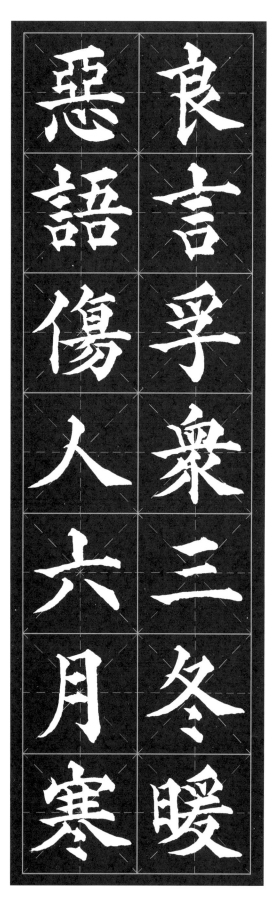

世祖中兴延马武
桀王失道杀龙逢
良言孚众三冬暖
恶语伤人六月寒

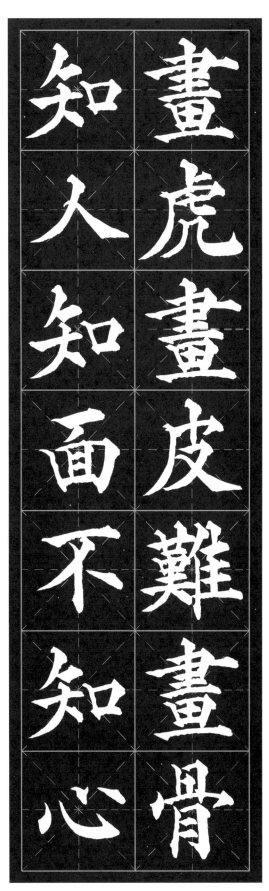

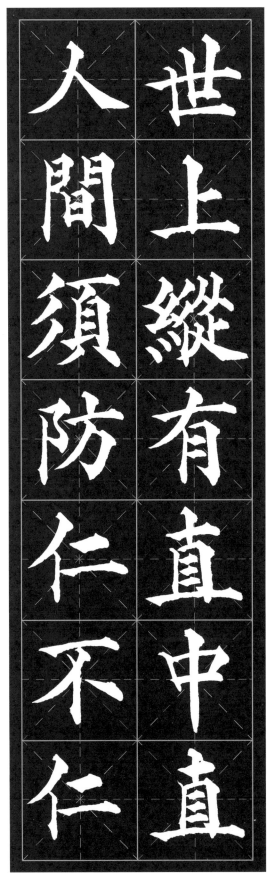

画虎画皮难画骨
知人知面不知心
世上纵有直中直
人间须防仁不仁

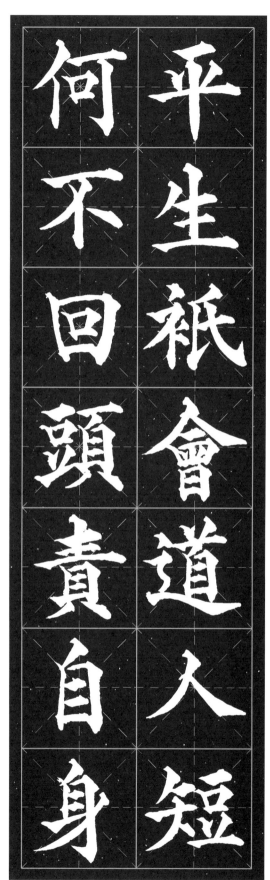

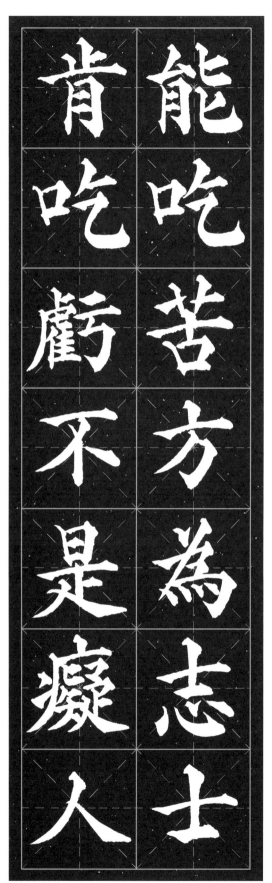

平生只会道人短
何不回头责自身
能吃苦方为志士
肯吃亏不是痴人

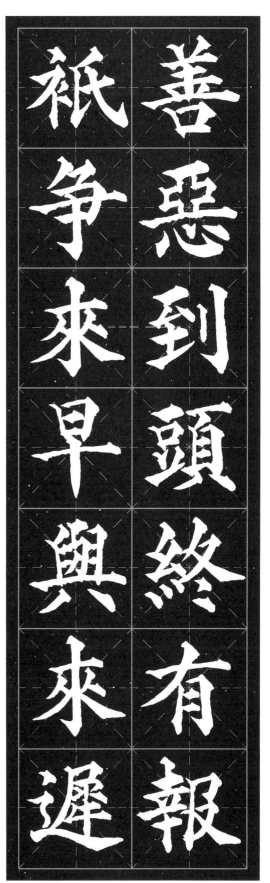

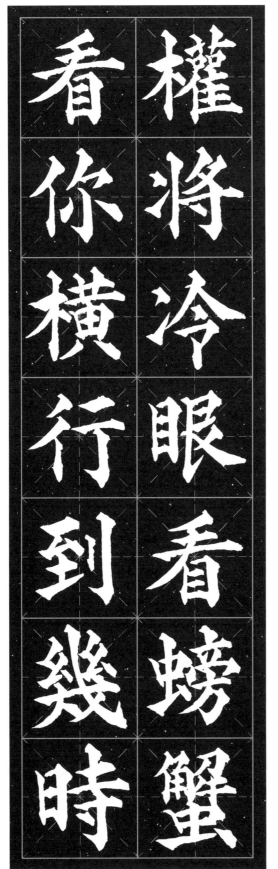

善惡到頭終有報
只爭來早與來遲
权将冷眼看螃蟹
看你横行到几时

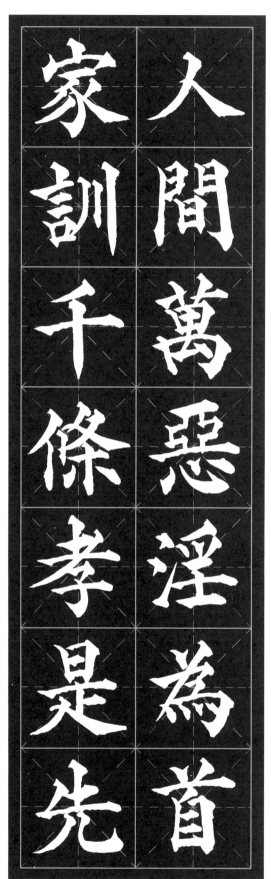

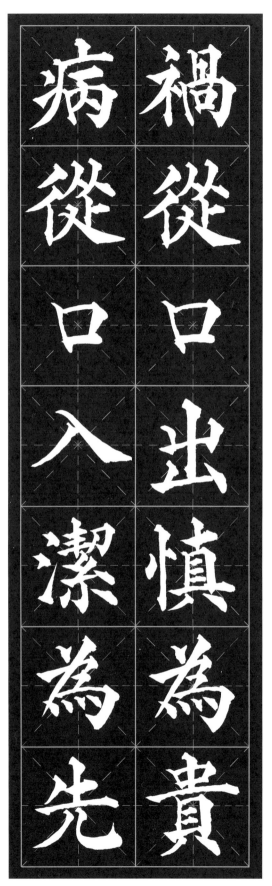

人间万恶淫为首
家训千条孝是先
祸从口出慎为贵
病从口入洁为先

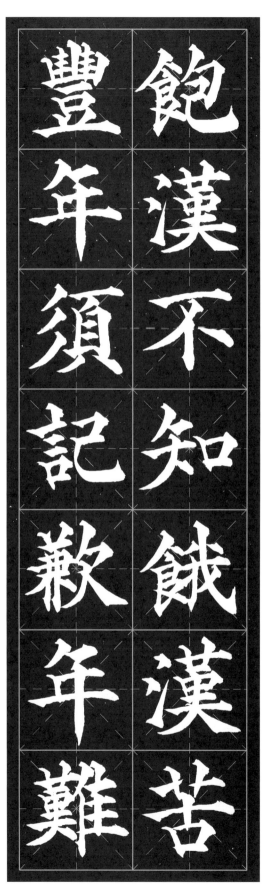

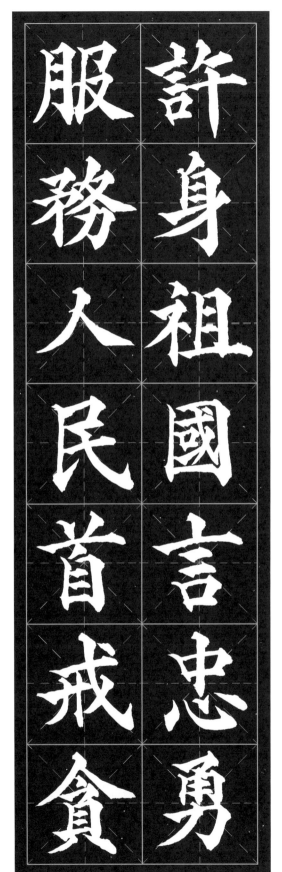

饱汉不知饿汉苦
丰年须记歉年难
许身祖国言忠勇
服务人民首戒贪

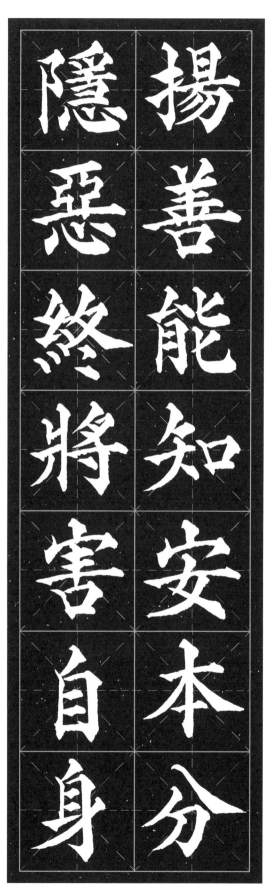

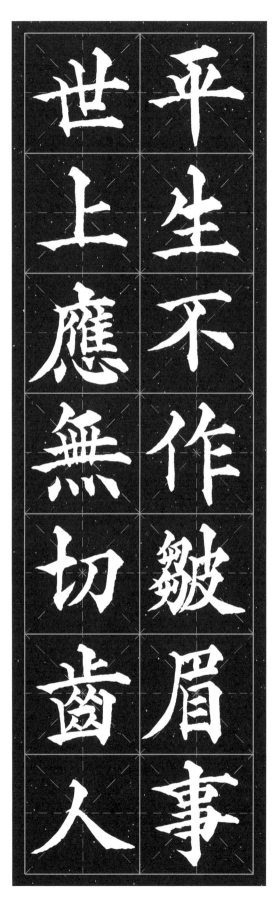

揚善能知安本分
隱惡終將害自身
平生不作皺眉事
世上應無切齒人

扬善能知安本分
隐恶终将害自身
平生不作皱眉事
世上应无切齿人

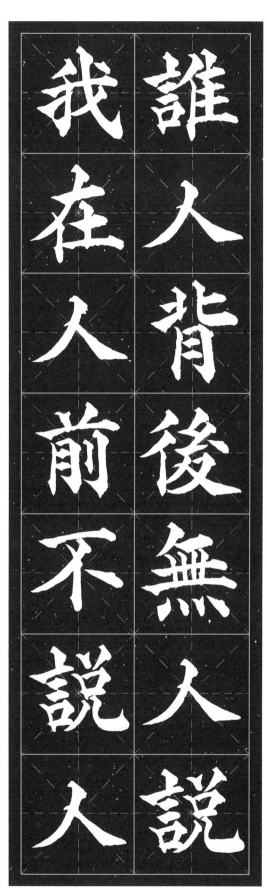

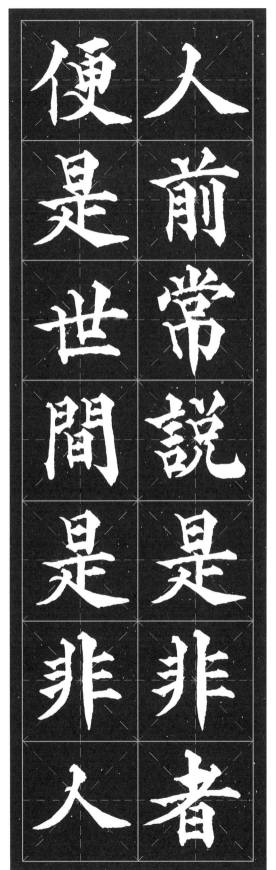

谁人背后无人说
我在人前不说人
人前常说是非者
便是世间是非人

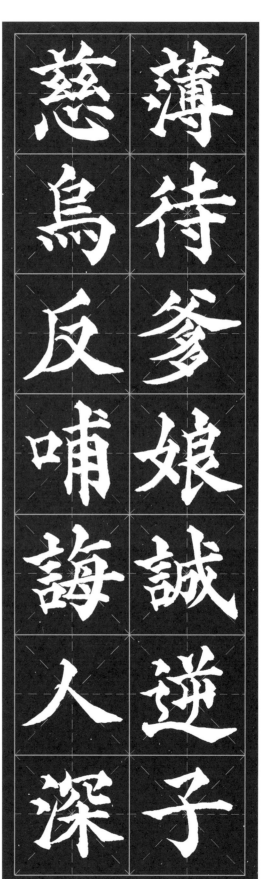

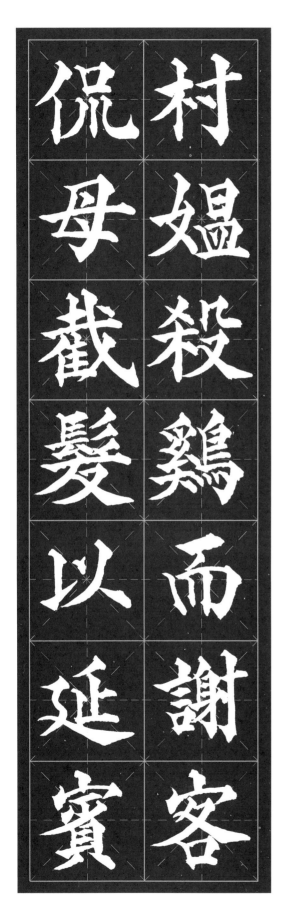

薄待爹娘诚逆子
慈乌反哺诲人深
村媪杀鸡而谢客
侃母截发以延宾

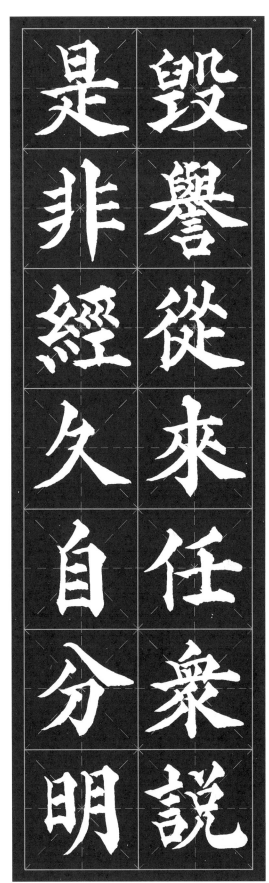

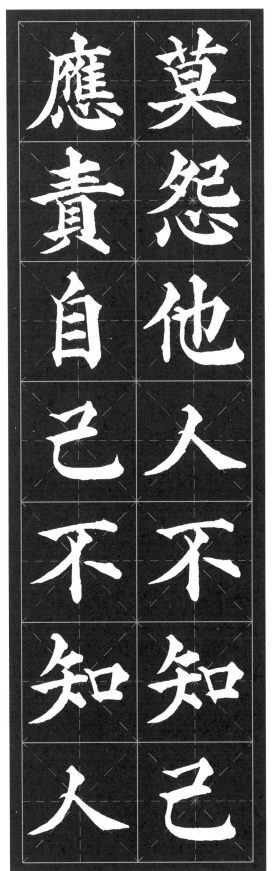

毀譽從來任眾說
是非經久自分明
莫怨他人不知己
应责自己不知人

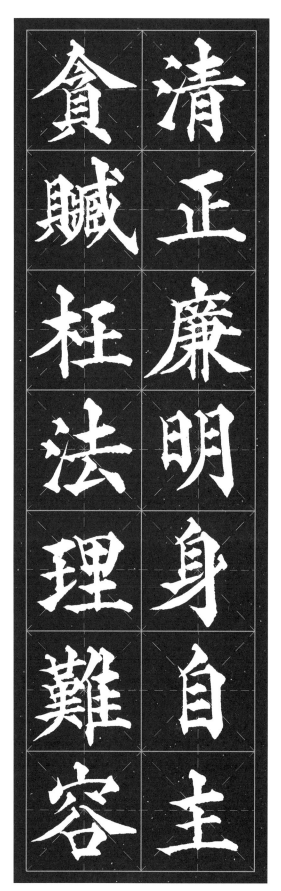

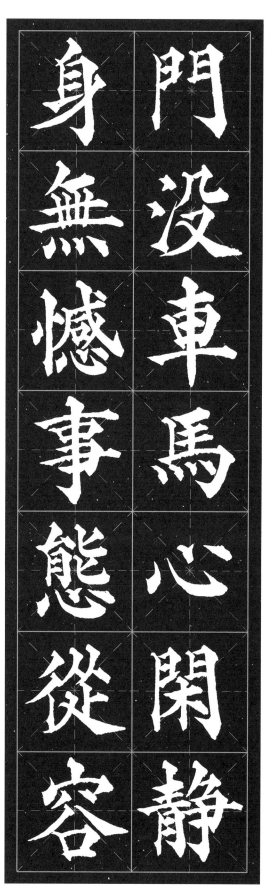

门没车马心闲静
身无憾事态从容
清正廉明身自主
贪赃枉法理难容

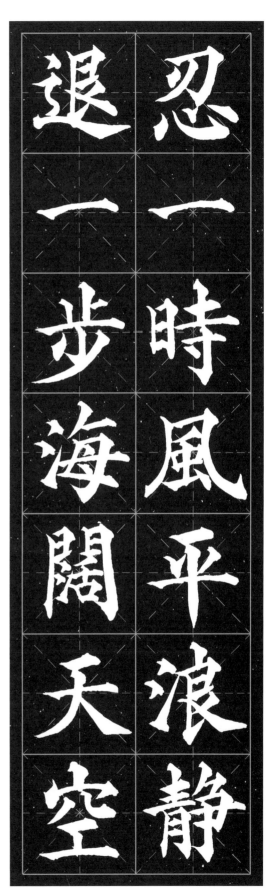

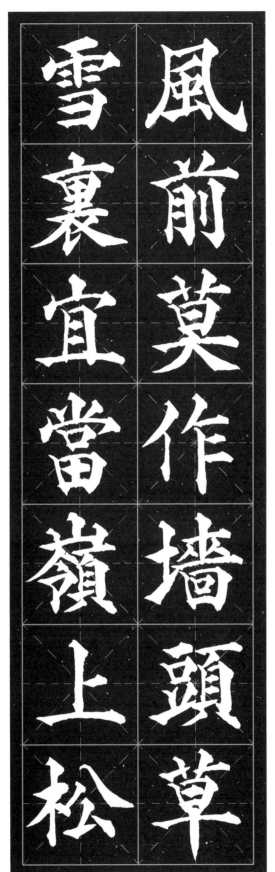

忍一时风平浪静
退一步海阔天空
风前莫作墙头草
雪里宜当岭上松

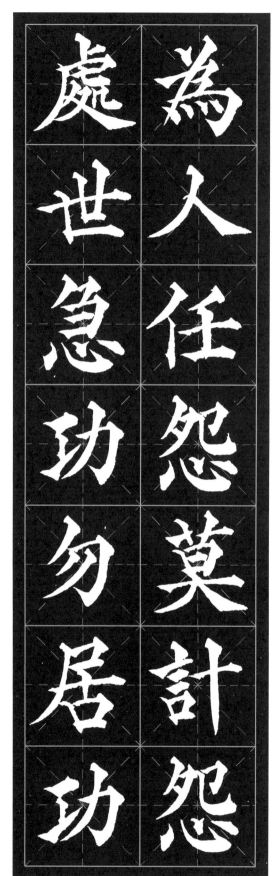

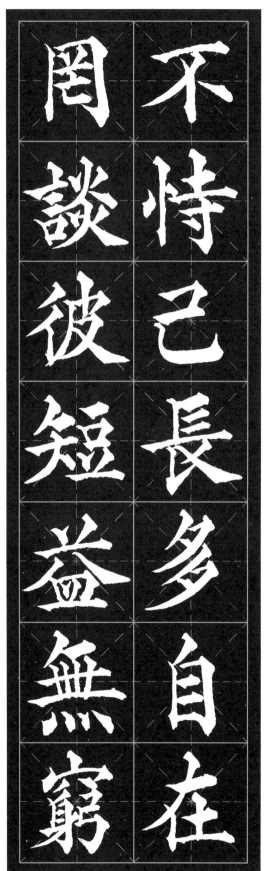

为人任怨莫计怨
处世急功勿居功
不恃己长多自在
罔谈彼短益无穷

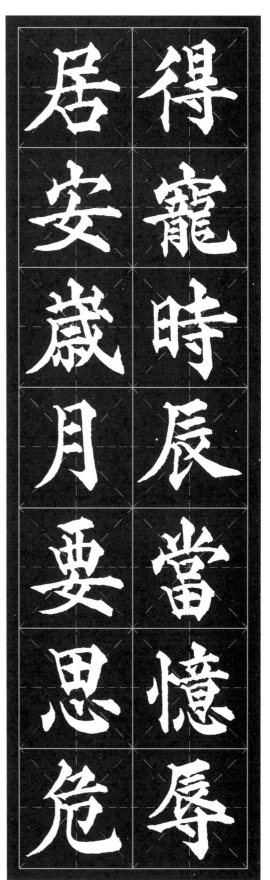

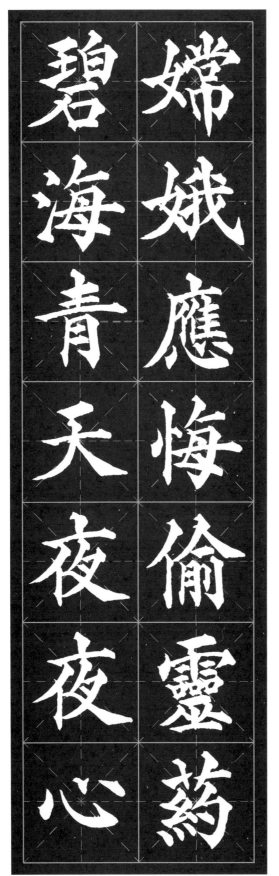

得宠时辰当忆辱
居安岁月要思危
嫦娥应悔偷灵药
碧海青天夜夜心

人前忍得一時氣

事後免除百日憂

貪者常常憂不足

廉君歲歲樂無求

人前忍得一时气
事后免除百日忧
贪者常常忧不足
廉君岁岁乐无求

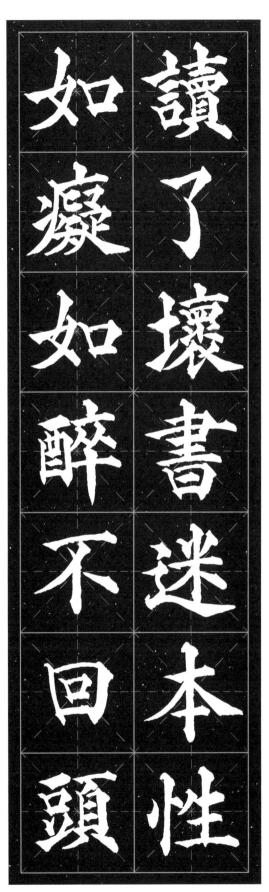

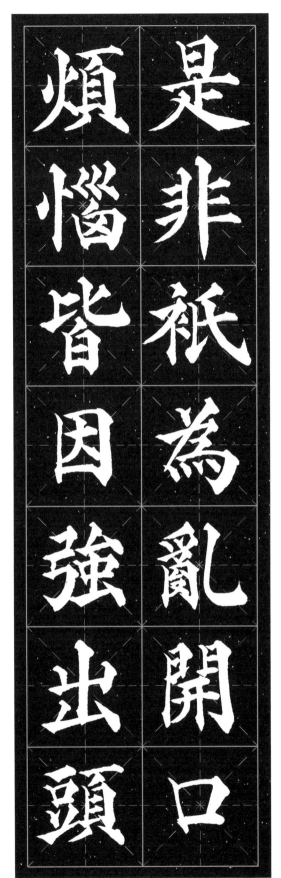

读了坏书迷本性
如痴如醉不回头
是非只为乱开口
烦恼皆因强出头

仁人志與秋霜潔

君子心隨朗月高

賢人結有德之友

君子絕無義之交

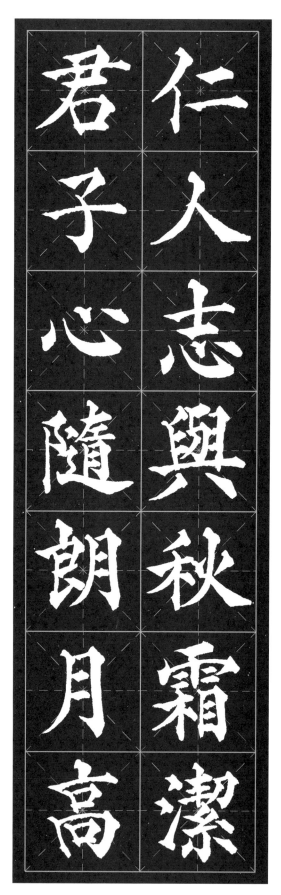

仁人志与秋霜洁
君子心随朗月高
贤人结有德之友
君子绝无义之交

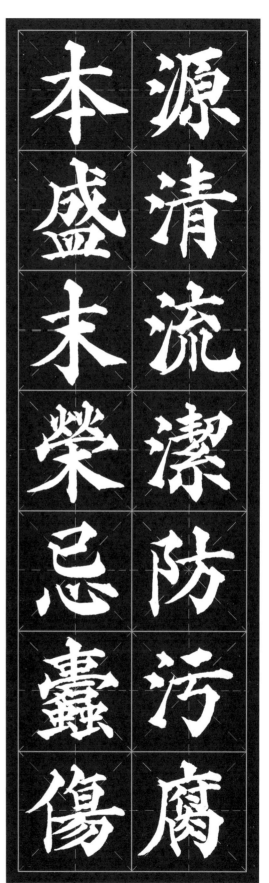

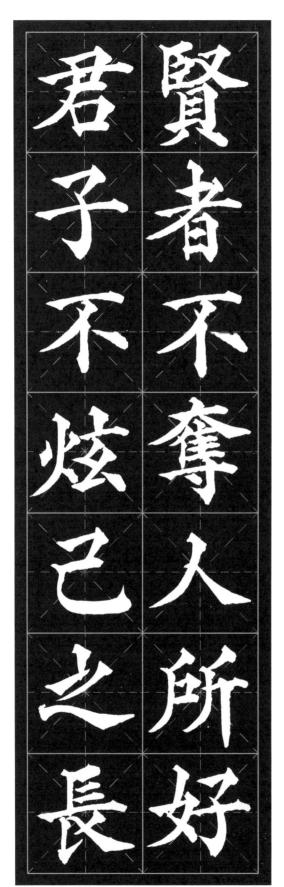

源清流洁防污腐
本盛末荣忌蠹伤
贤者不夺人所好
君子不炫己之长

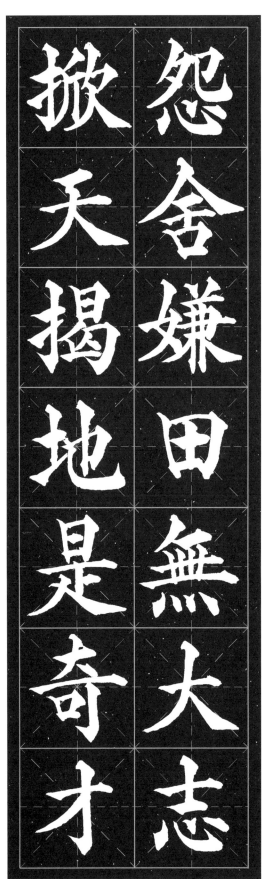

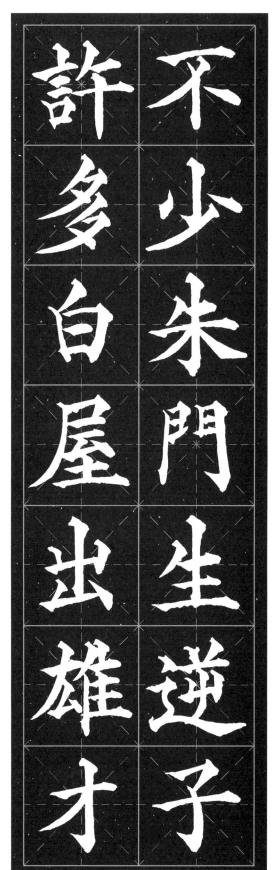

不少朱门生逆子
许多白屋出雄才
怨舍嫌田无大志
掀天揭地是奇才

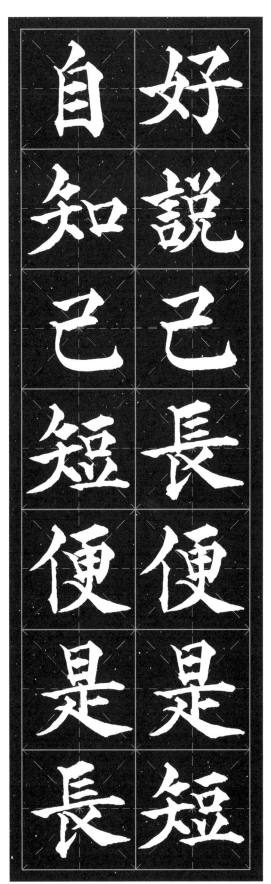

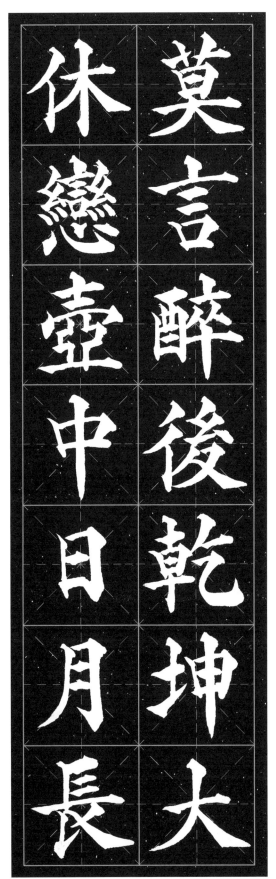

好说己长便是短
自知己短便是长
莫言醉后乾坤大
休恋壶中日月长

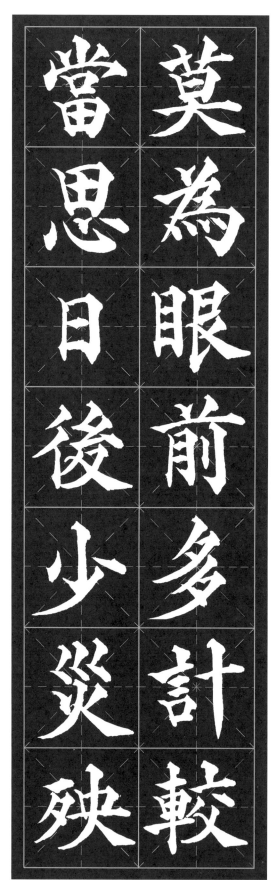

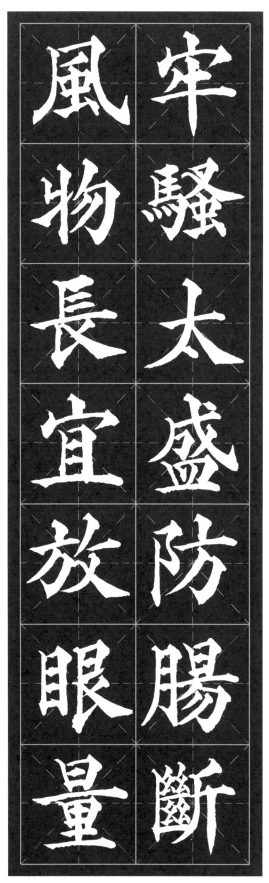

莫为眼前多计较
当思日后少灾殃
牢骚太盛防肠断
风物长宜放眼量

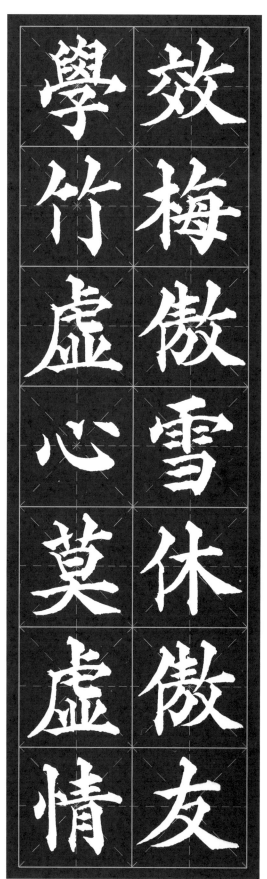

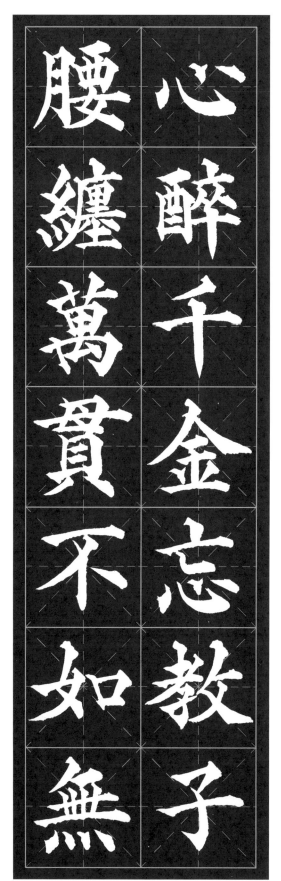

效梅傲雪休傲友
学竹虚心莫虚情
心醉千金忘教子
腰缠万贯不如无

眼界高瞻谋略广

心源豁达智囊开

吃勿饮过量之酒

行莫贪不义之财

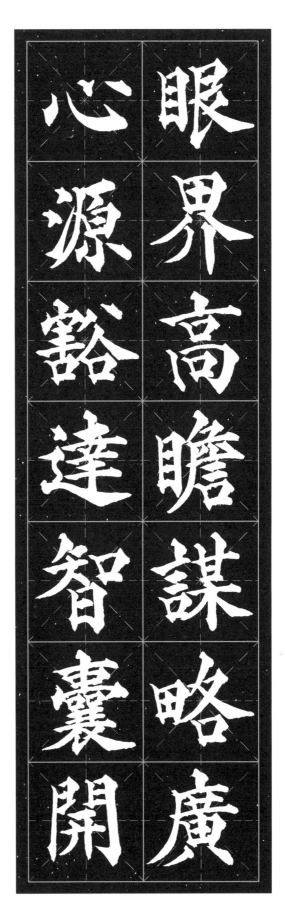

眼界高瞻谋略广
心源豁达智囊开
吃勿饮过量之酒
行莫贪不义之财

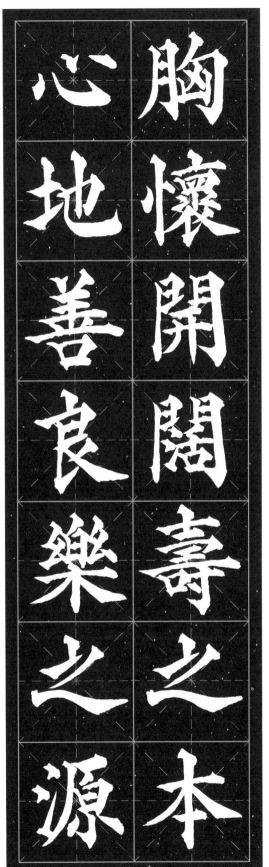

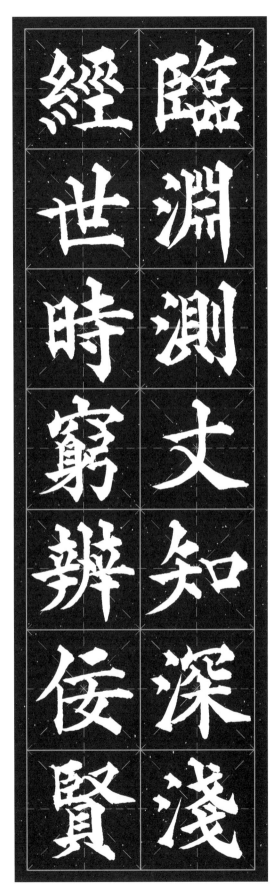

临渊测丈知深浅
经世时穷辨佞贤
胸怀开阔寿之本
心地善良乐之源

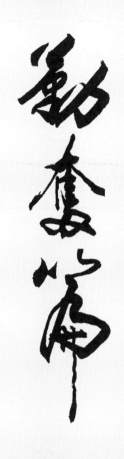

勤奋篇

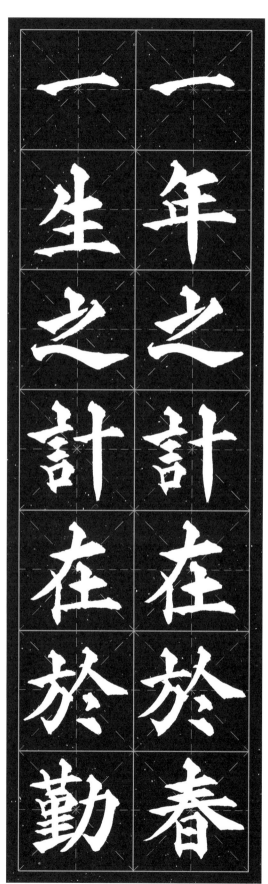

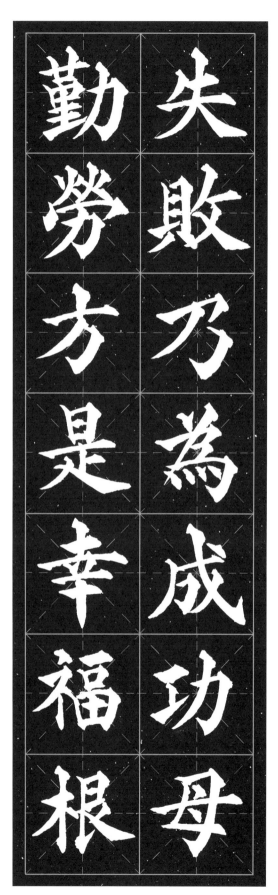

一年之计在于春
一生之计在于勤
失败乃为成功母
勤劳方是幸福根

鲲鹏展翅动天地
猛虎扬威撼莽林
睡狮猛省天下晓
卧龙惊起雨中春

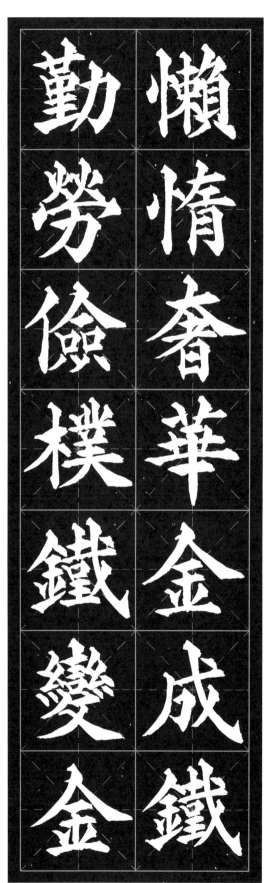
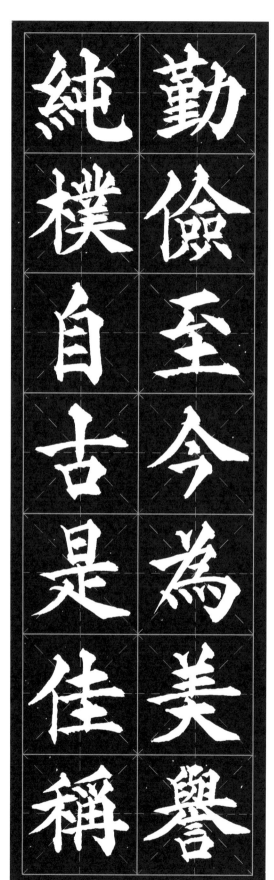

勤俭至今为美誉
纯朴自古是佳称
懒惰奢华金成铁
勤劳俭朴铁变金

勤能補拙是良訓
水可覆舟乃警言
驕奢宜想貧窮日
勤儉方為幸福泉

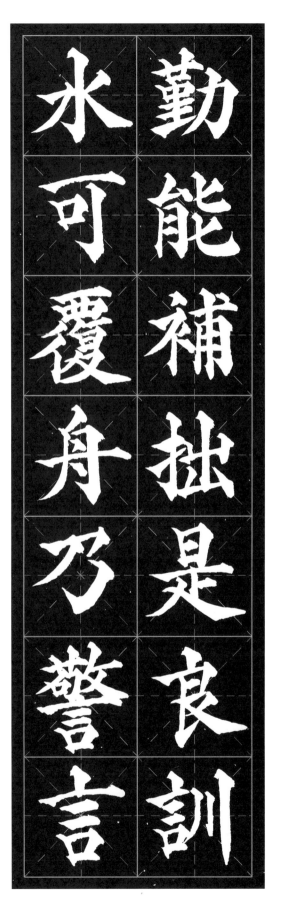

勤能补拙是良训
水可覆舟乃警言
骄奢宜想贫穷日
勤俭方为幸福泉

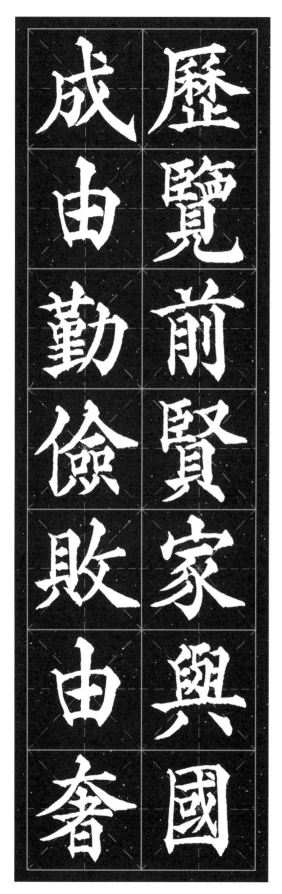

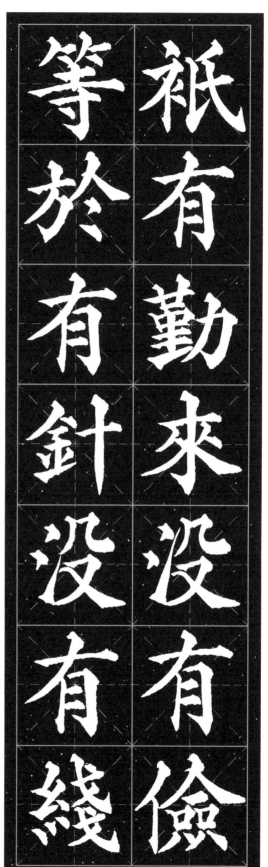

只有勤来没有俭
等于有针没有线
历览前贤家与国
成由勤俭败由奢

做事宜好上加好
修業應精益求精
不愁鏡裏容顏改
且喜心頭事業興

做事宜好上加好
修业应精益求精
不愁镜里容颜改
且喜心头事业兴

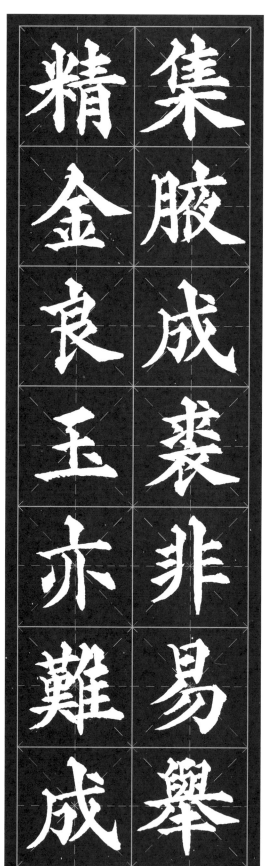

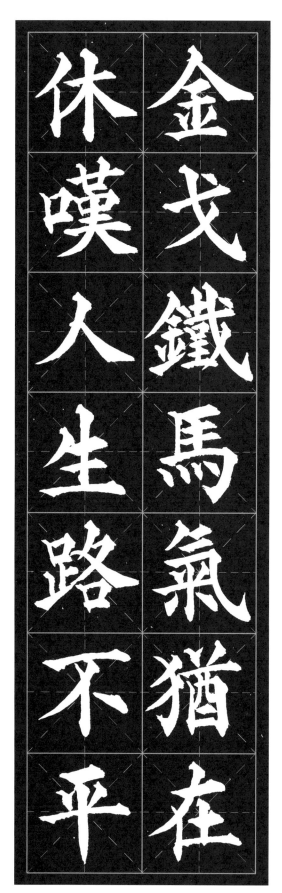

中国
文字格字
72

集腋成裘非易举
精金良玉亦难成
金戈铁马气犹在
休叹人生路不平

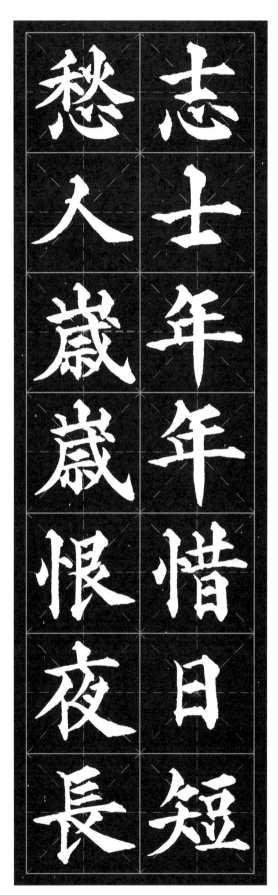

志士年年惜日短
愁人岁岁恨夜长
少年勤奋终身事
莫向光阴惰寸功

須使青春閑有度
莫教白首碌無爲
祇顧歲閑增馬齒
恐逢年老不多時

须使青春闲有度
莫教白首碌无为
只顾岁闲增马齿
恐逢年老不多时

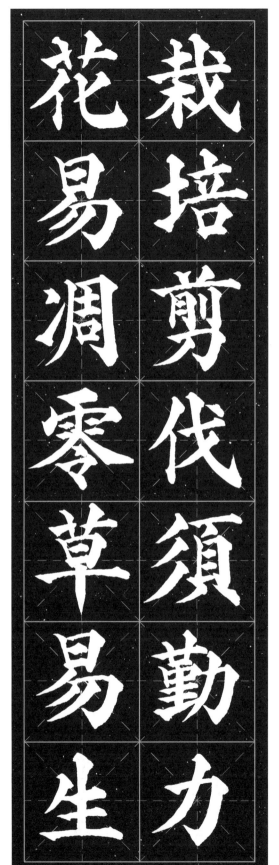

醉後倍覺乾坤大

安閑始知日月長

栽培剪伐須勤力

花易凋零草易生

醉后倍觉乾坤大
安闲始知日月长
栽培剪伐须勤力
花易凋零草易生

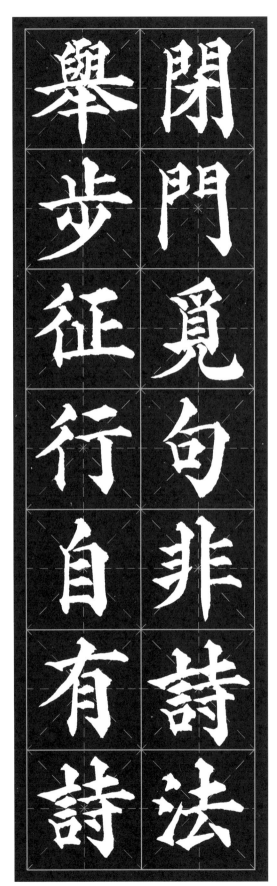
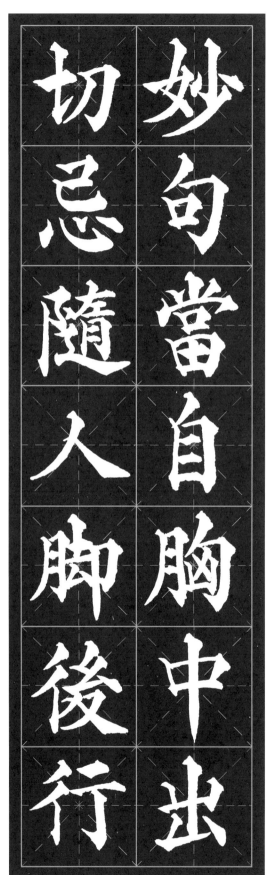

妙句当自胸中出
切忌随人脚后行
闭门觅句非诗法
举步征行自有诗

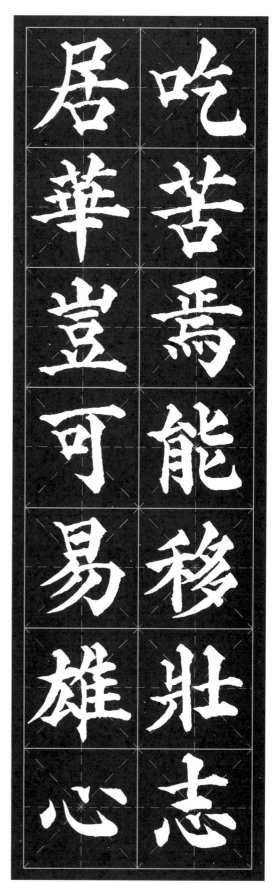

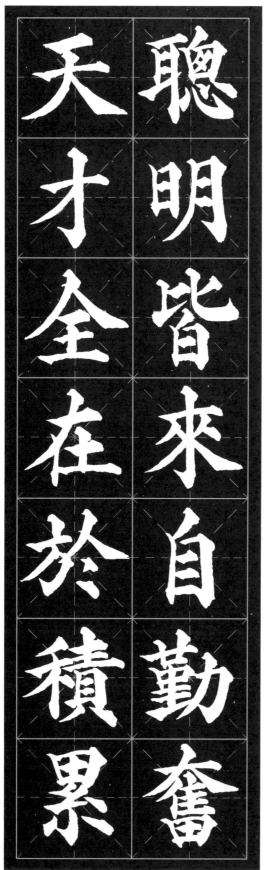

吃苦焉能移壮志
居华岂可易雄心
聪明皆来自勤奋
天才全在于积累

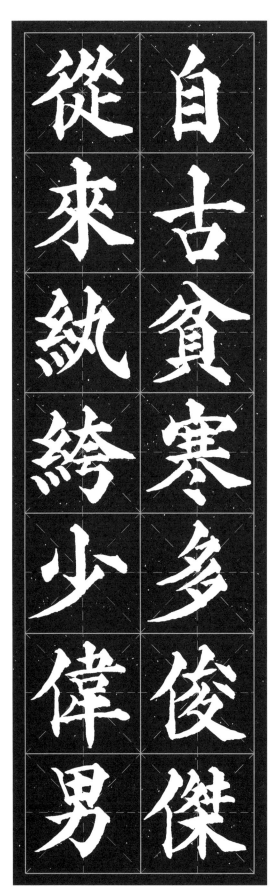

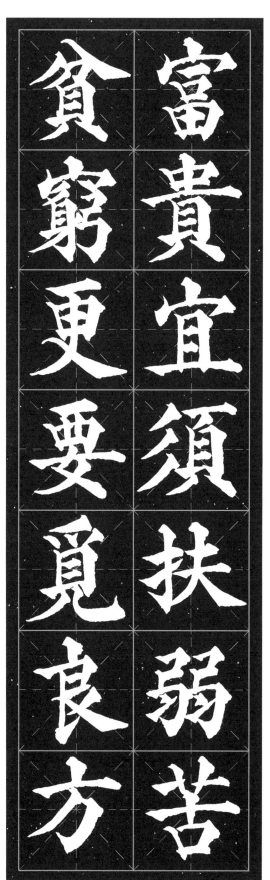

富貴宜須扶弱苦
貧窮更要覓良方
自古貧寒多俊杰
從來纨绔少伟男

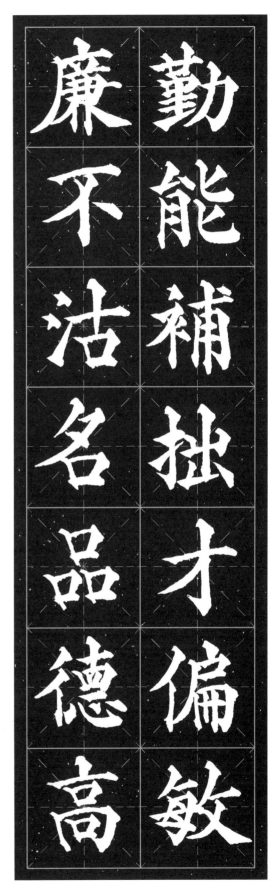

勤能補拙才偏敏
廉不沽名品德高
業務精通須苦練
技能嫻熟要勤操

勤能补拙才偏敏
廉不沽名品德高
业务精通须苦练
技能娴熟要勤操

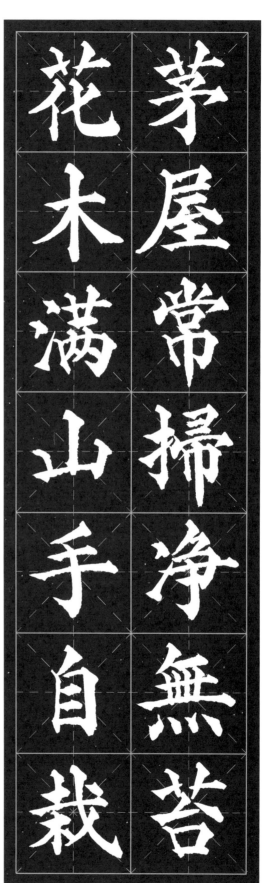

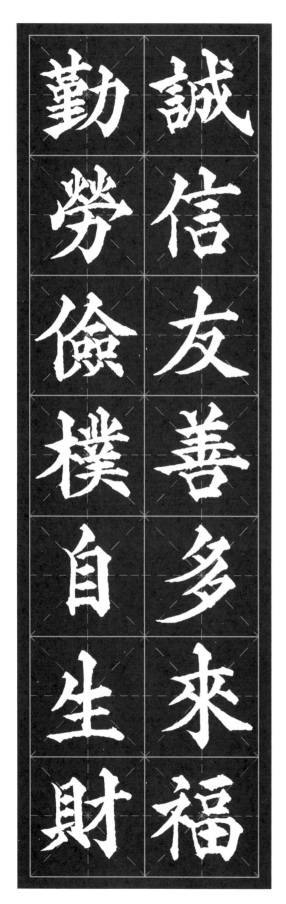

茅屋常扫净无苔
花木满山手自栽
诚信友善多来福
勤劳俭朴自生财

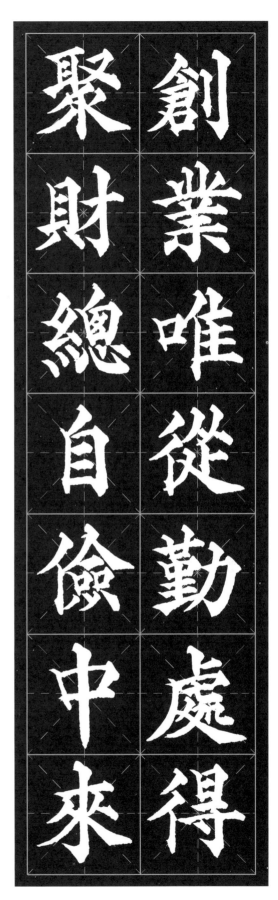

創業唯從勤處得

聚財總自儉中來

創業生財從義取

發家致富自勤來

創業唯從勤處得
聚財總自儉中來
創業生財從義取
發家致富自勤來

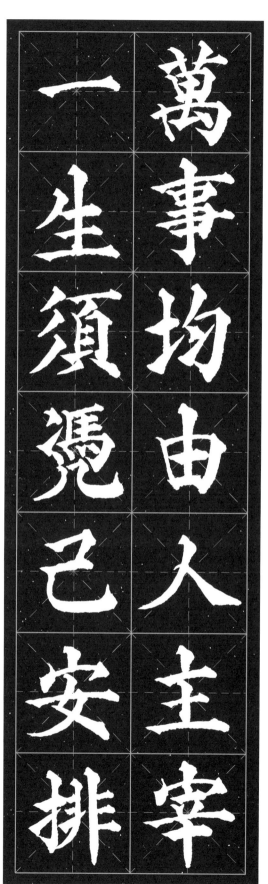

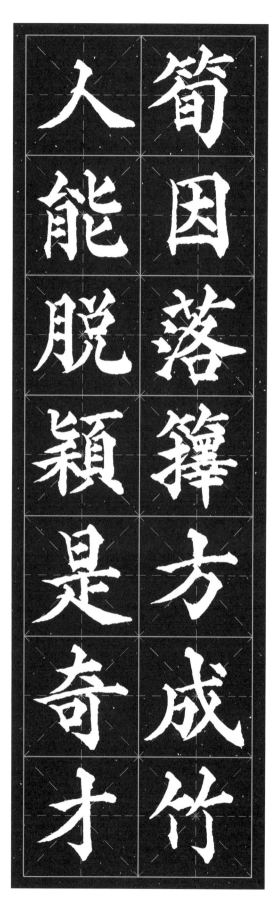

萬事均由人主宰
一生須憑己安排
筍因落籜方成竹
人能脫穎是奇才

万事均由人主宰
一生须凭己安排
笋因落箨方成竹
人能脱颖是奇
才

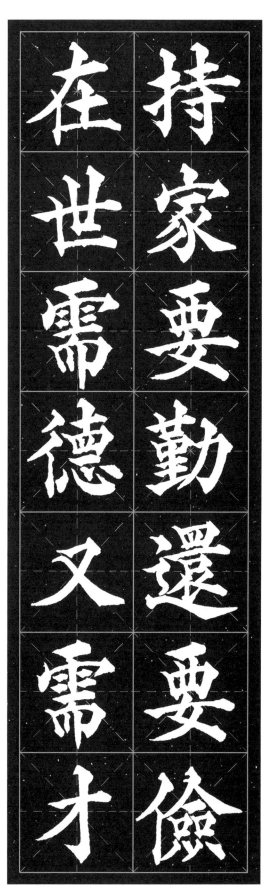

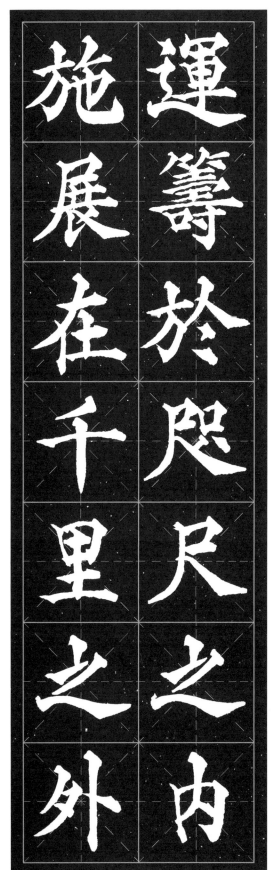

持家要勤还要俭
在世需德又需才
运筹于咫尺之内
施展在千里之外

德才为任职之本
勤俭乃持家之基
懒惰招贫人鄙视
勤劳致富众皆碑

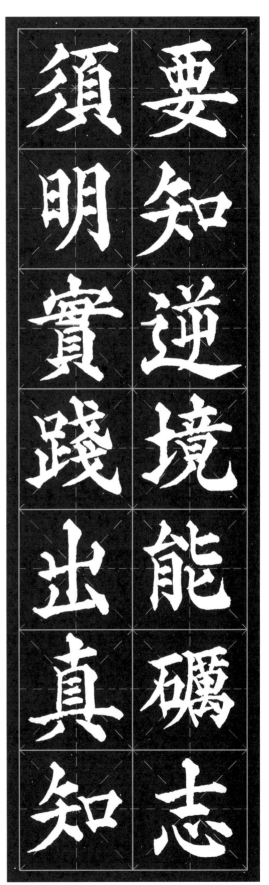

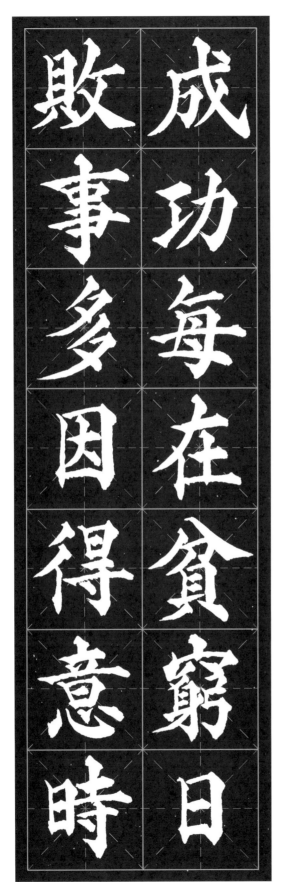

要知逆境能砺志
须明实践出真知
成功每在贫穷日
败事多因得意时

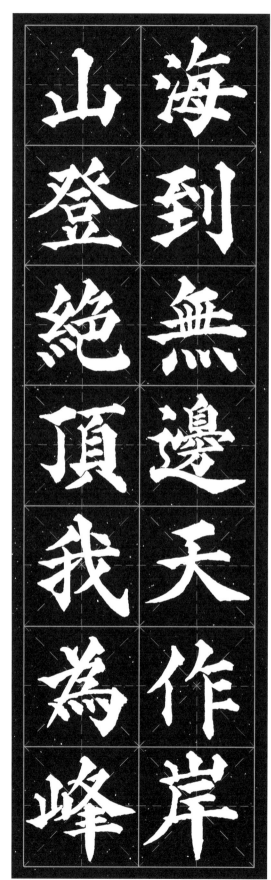

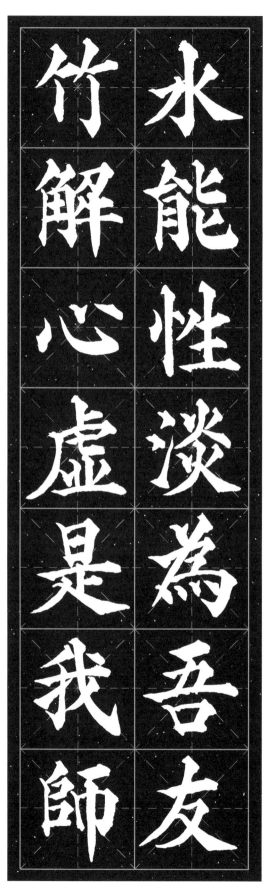

海到無邊天作岸
山登絕頂我為峰
水能性淡為吾友
竹解心虛是我師

海到无边天作岸
山登绝顶我为峰
水能性淡为吾友
竹解心虚是我师

退筆如山未足珍

讀書萬卷始通神

讀書始恨學識淺

觀海方知天地寬

退笔如山未足珍
读书万卷始通神
读书始恨学识浅
观海方知天地宽

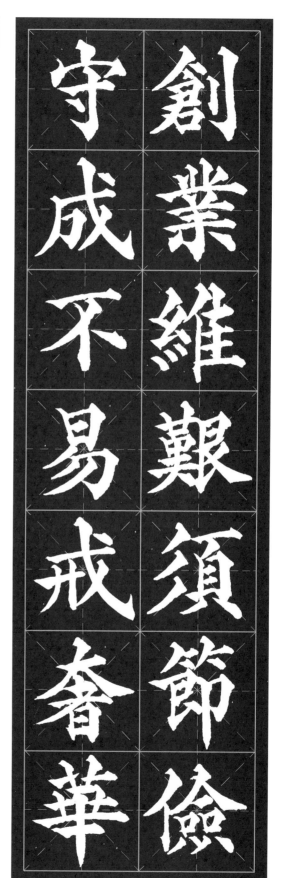

創業維艱須節儉
守成不易戒奢華
立志攻關酬壯志
潛心律己長才華

创业维艰须节俭
守成不易戒奢华
立志攻关酬壮志
潜心律己长才华

中国
七字格言
88

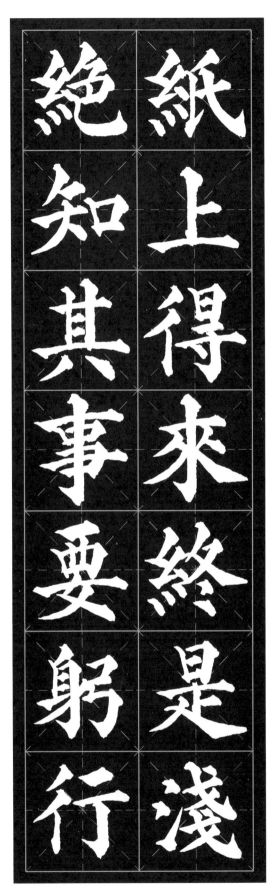

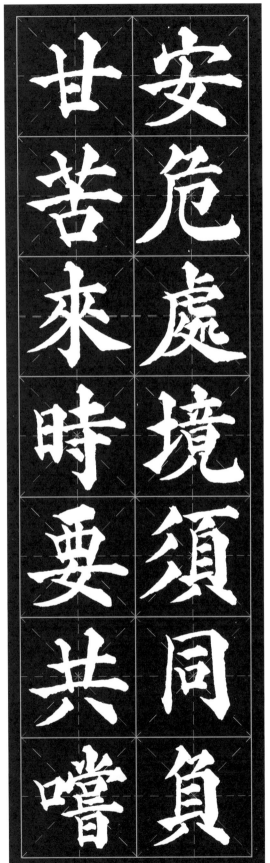

纸上得来终是浅
绝知其事要躬行
安危处境须同负
甘苦来时要共尝

足食豐衣勤為本

延年益壽潔為先

奢華甘落他人後

勤奮宜凌壯士前

足食丰衣勤为本
延年益寿洁为先
奢华甘落他人后
勤奋宜凌壮士前

業精於勤荒於嬉

行成於思毀於隨

持家要勤還要儉

治國需智更需謀

业精于勤荒于嬉
行成于思毁于随
持家要勤还要俭
治国需智更需谋

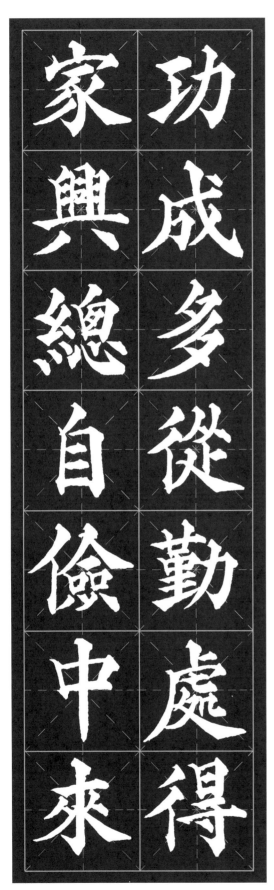
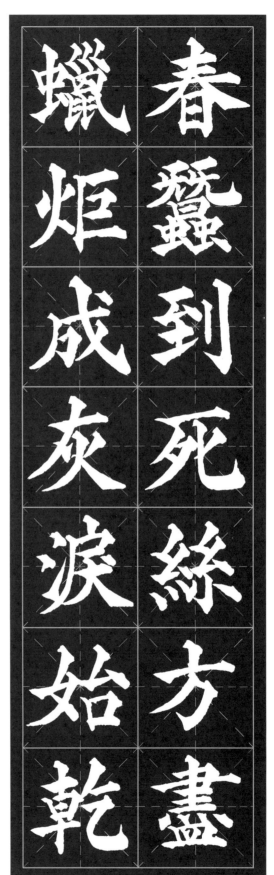

春蠶到死絲方盡
蠟炬成灰淚始乾
功成多從勤處得
家興總自儉中來

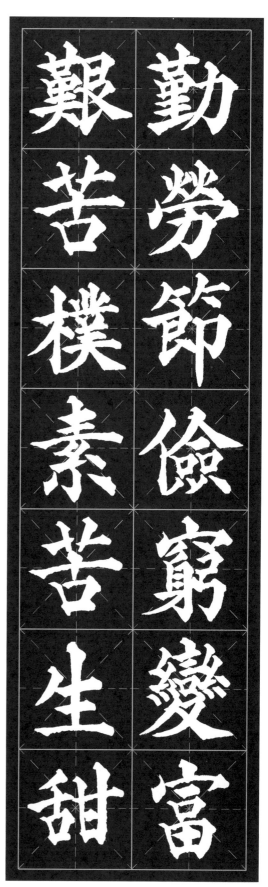

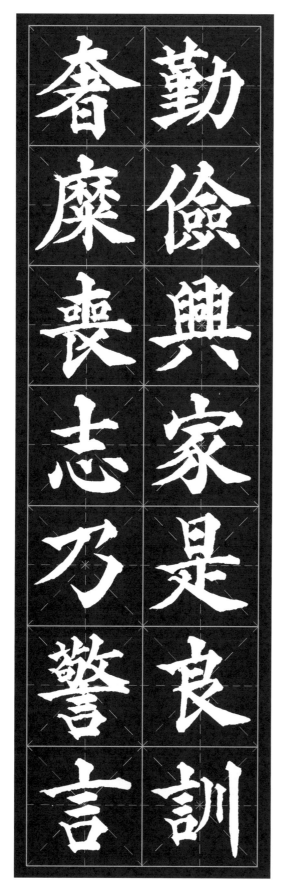

勤劳节俭穷变富
艰苦朴素苦生甜
勤俭兴家是良训
奢糜丧志乃警言

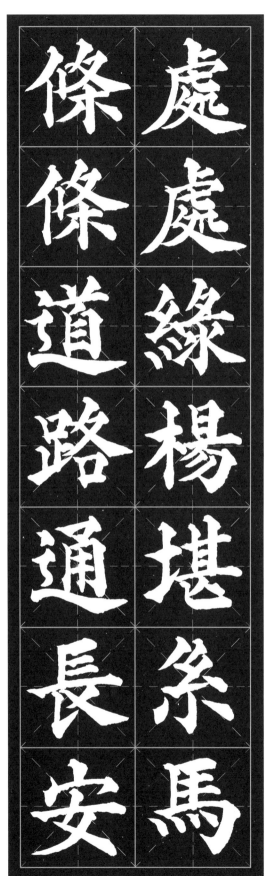

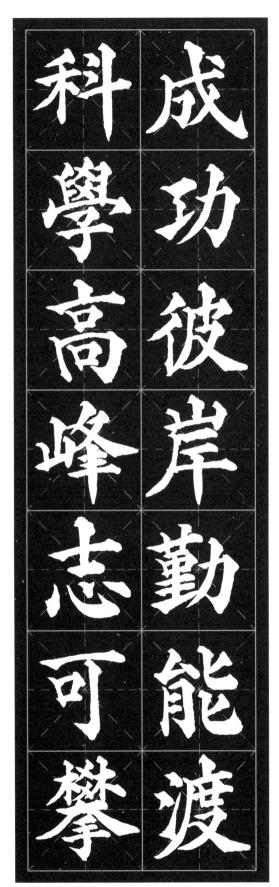

處處綠楊堪系馬
條條道路通長安
成功彼岸勤能渡
科学高峰志可攀

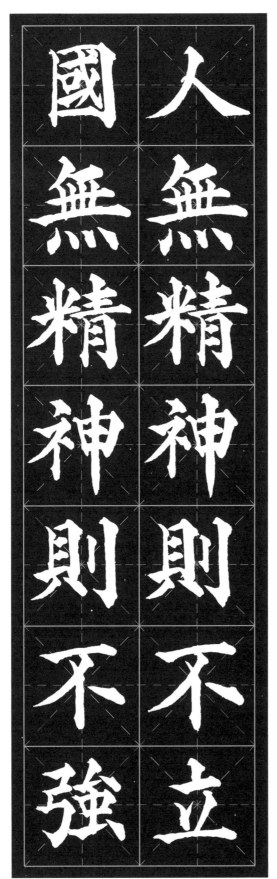

截髮唯聞陶侃母
斷機祇有樂羊妻
人無精神則不立
國無精神則不強

截发唯闻陶侃母
断机只有乐羊妻
人无精神则不立
国无精神则不强

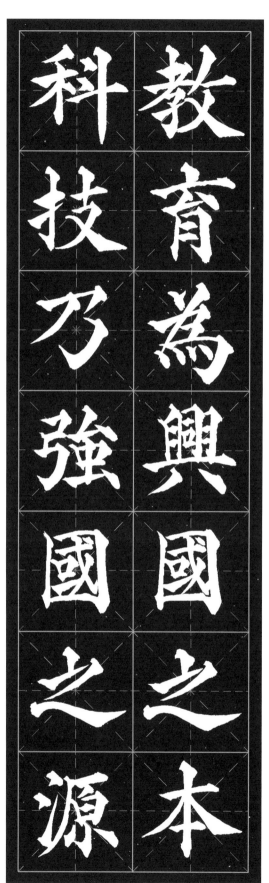

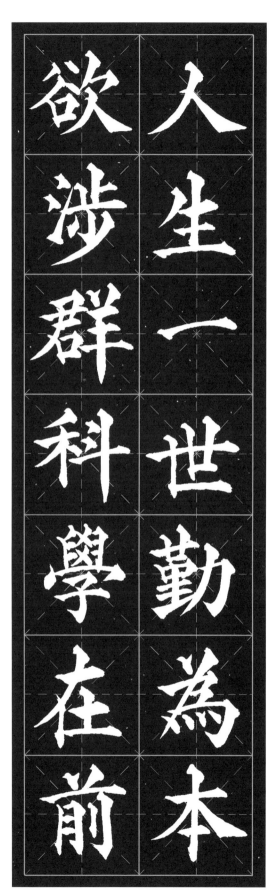

教育为兴国之本
科技乃强国之源
人生一世勤为本
欲涉群科学在前

勤學篇

99

黑髮不知勤學早
白首方悔讀書遲
讀書宜走長征路
下筆先題苦學詩

黑发不知勤学早
白首方悔读书迟
读书宜走长征路
下笔先题苦学诗

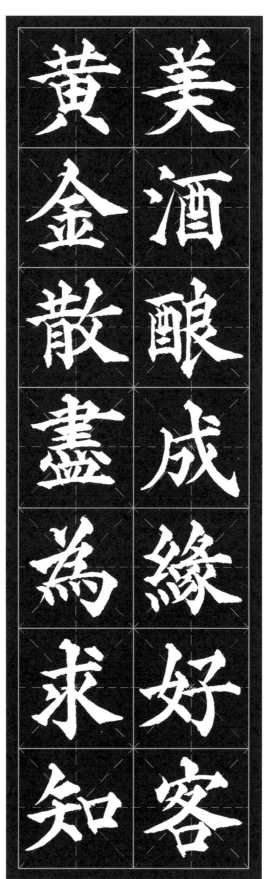

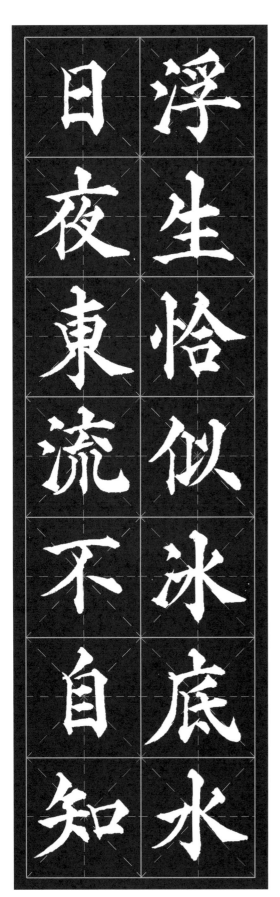

美酒酿成缘好客
黄金散尽为求知
浮生恰似冰底水
日夜东流不自知

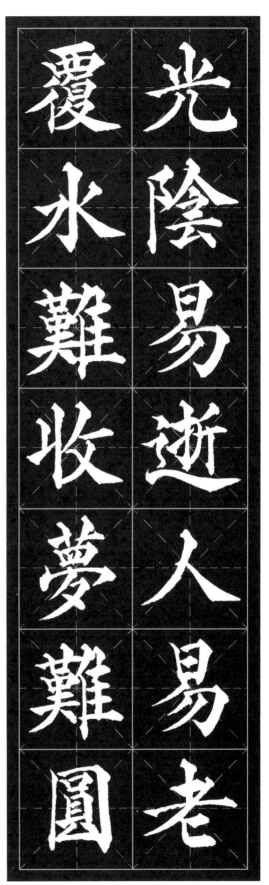

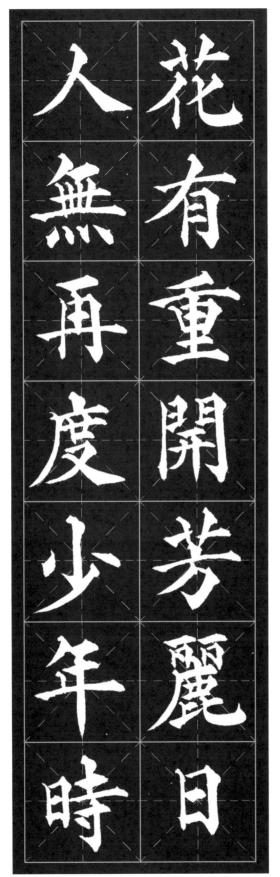

光陰易逝人易老
覆水難收夢難圓
花有重開芳麗日
人無再度少年時

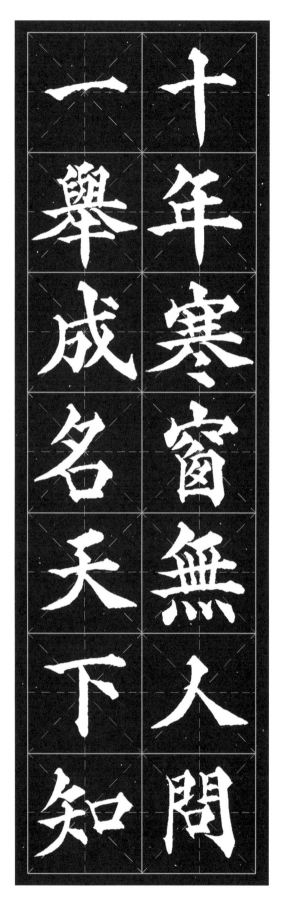

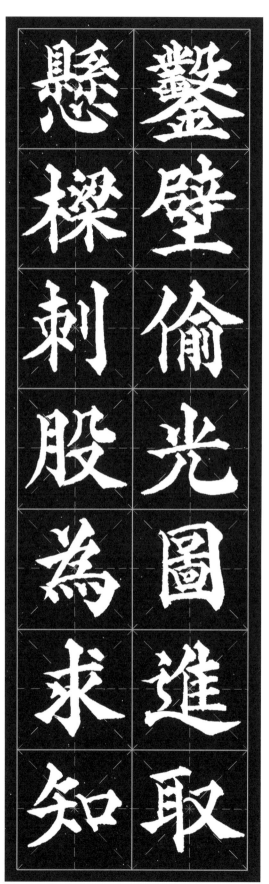

凿壁偷光图进取
悬梁刺股为求知
十年寒窗无人问
一举成名天下知

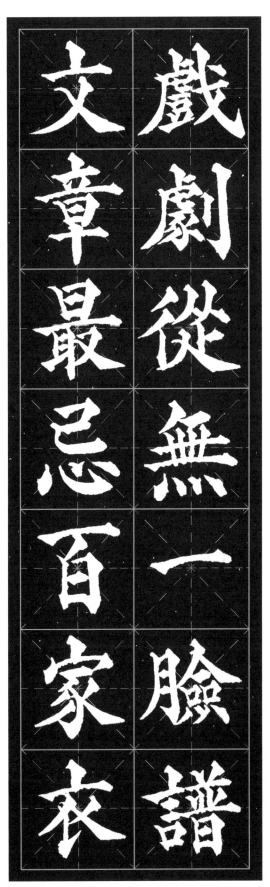

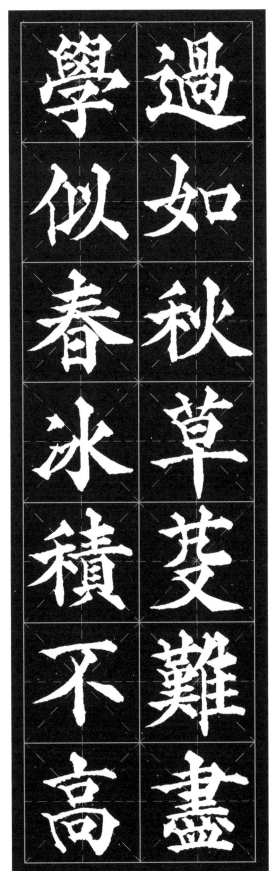

戲劇從無一臉譜
文章最忌百家衣
過如秋草荄難盡
學似春冰積不高

戏剧从无一脸谱
文章最忌百家衣
过如秋草荄难尽
学似春冰积不高

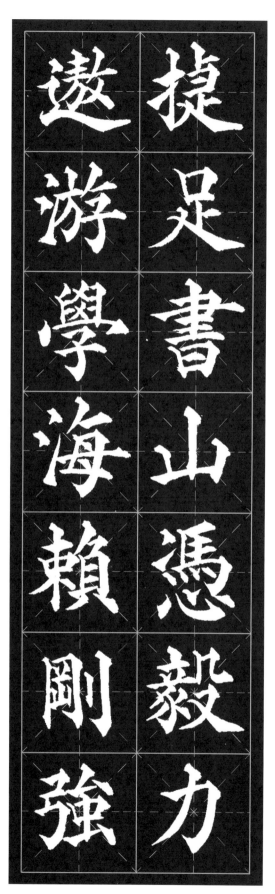

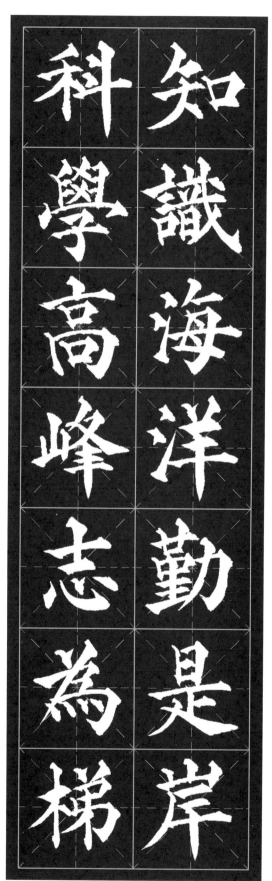

知识海洋勤是岸
科学高峰志为梯
捷足书山凭毅力
遨游学海赖刚强

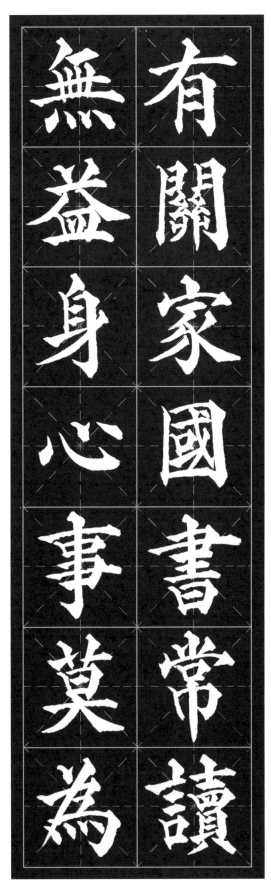

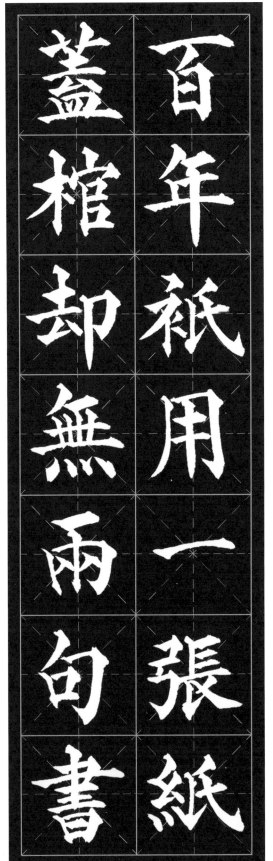

有關家國書常讀
無益身心事莫為
百年祇用一張紙
蓋棺却無兩句書

有关家国书常读
无益身心事莫为
百年只用一张纸
盖棺却无两句书

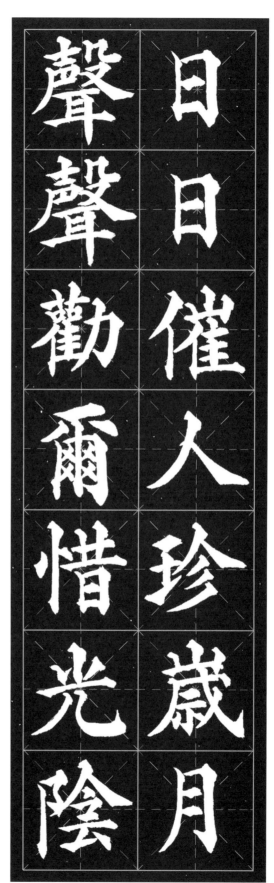

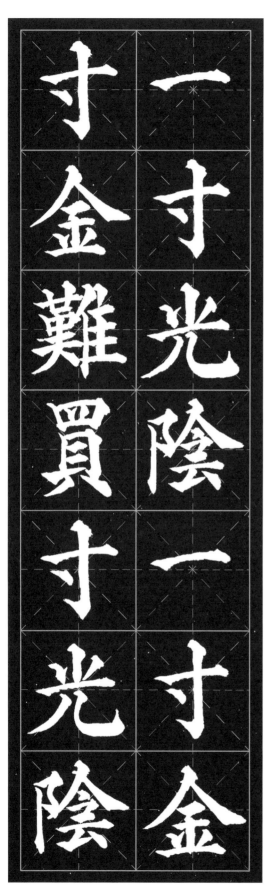

日日催人珍岁月
声声劝尔惜光阴
一寸光阴一寸金
寸金难买寸光阴

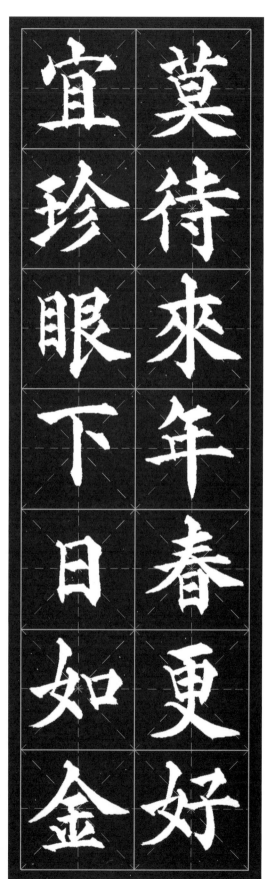

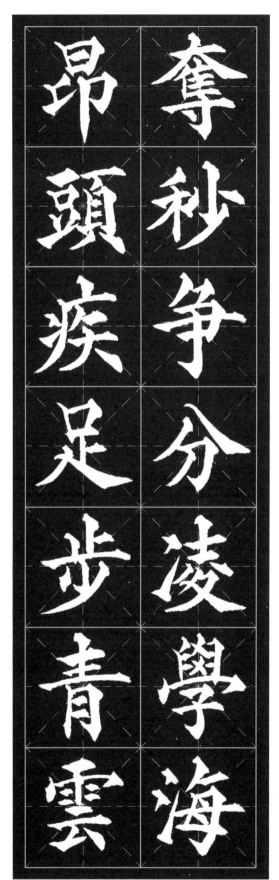

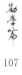

莫待来年春更好
宜珍眼下日如金
夺秒争分凌学海
昂头疾足步青云

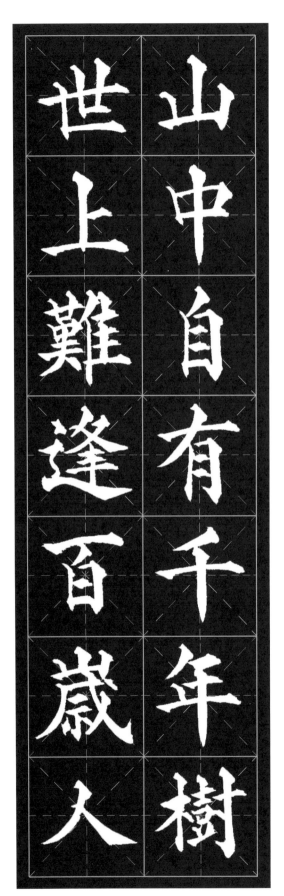

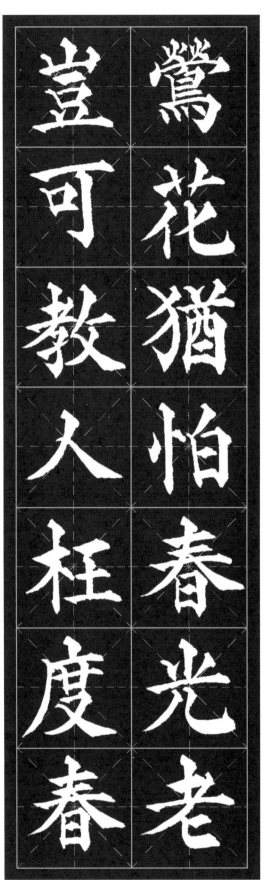

莺花犹怕春光老
岂可教人枉度春
山中自有千年树
世上难逢百岁人

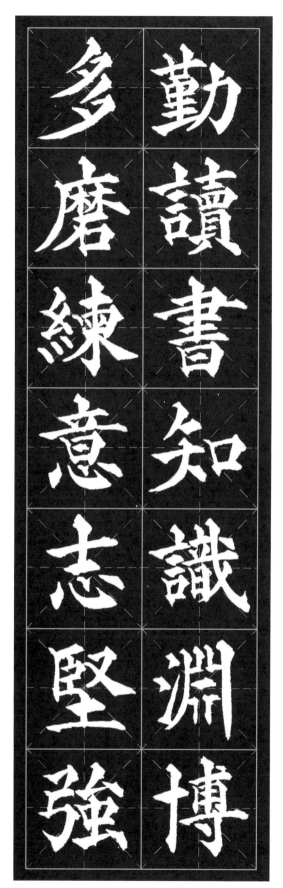

几番磨琢方成器
毕世耕耘自有功
勤读书知识渊博
多磨练意志坚强

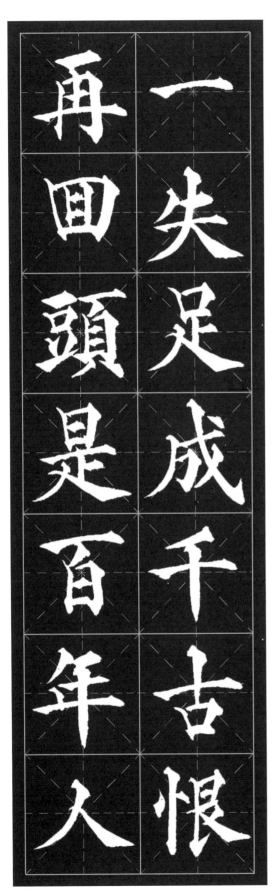

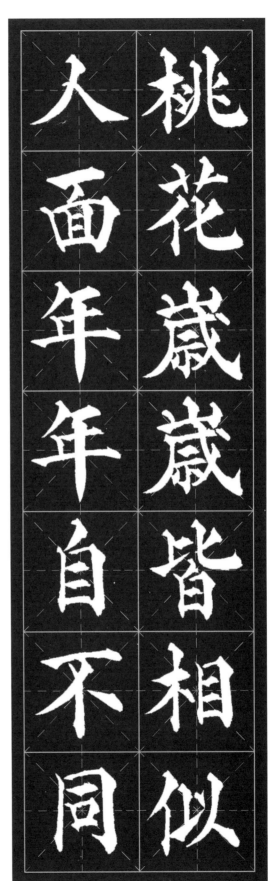

桃花岁岁皆相似
人面年年自不同
一失足成千古恨
再回头是百年人

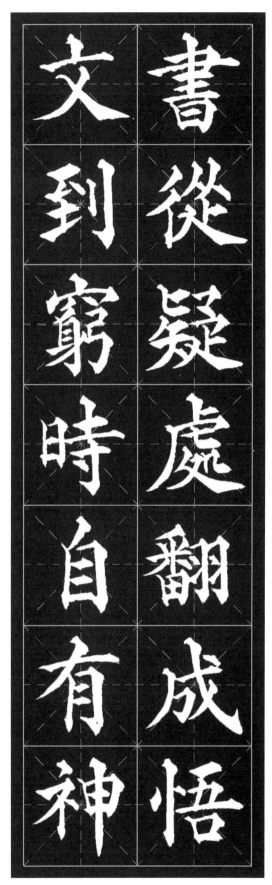

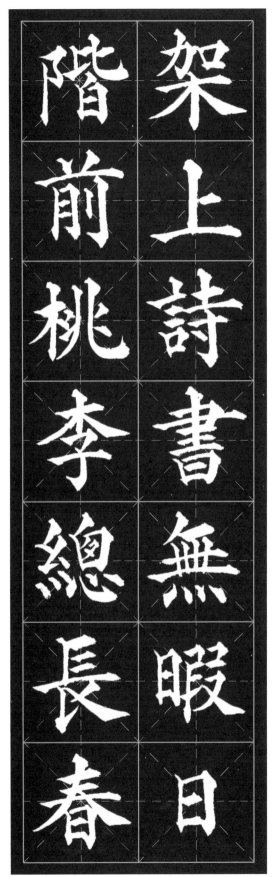

書從疑處翻成悟
文到窮時自有神
架上詩書無暇日
階前桃李總長春

书从疑处翻成悟
文到穷时自有神
架上诗书无暇日
阶前桃李总长春

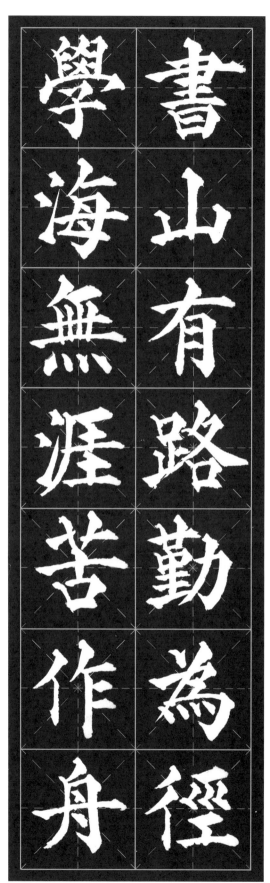

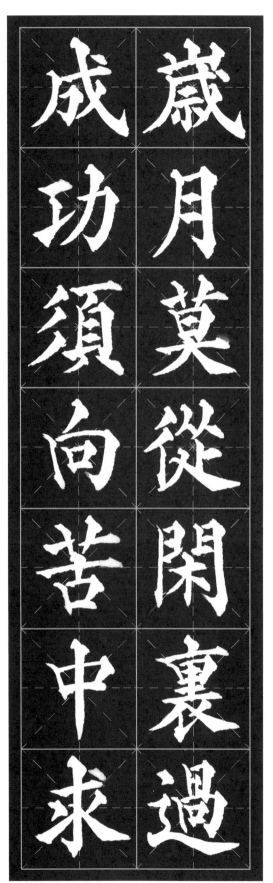

书山有路勤为径
学海无涯苦作舟
岁月莫从闲里过
成功须向苦中求

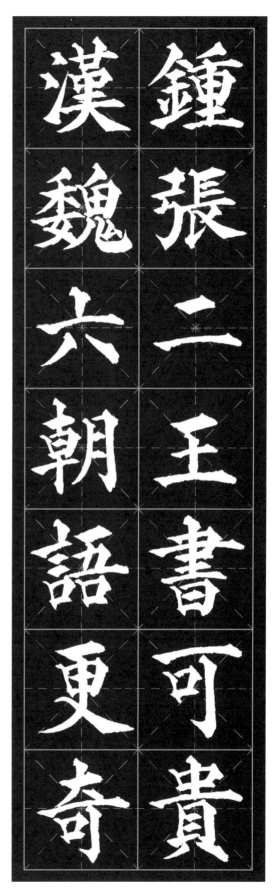

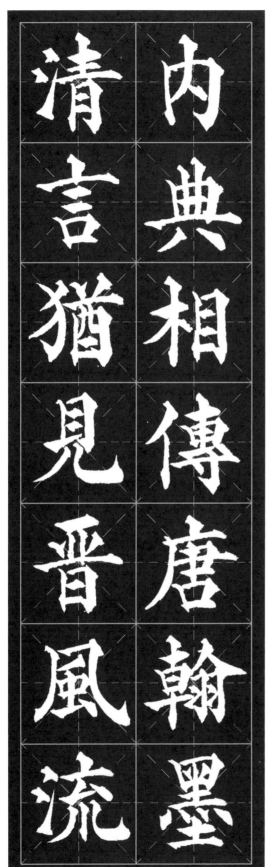

钟张二王书可贵
汉魏六朝语更奇
内典相传唐翰墨
清言犹见晋风流

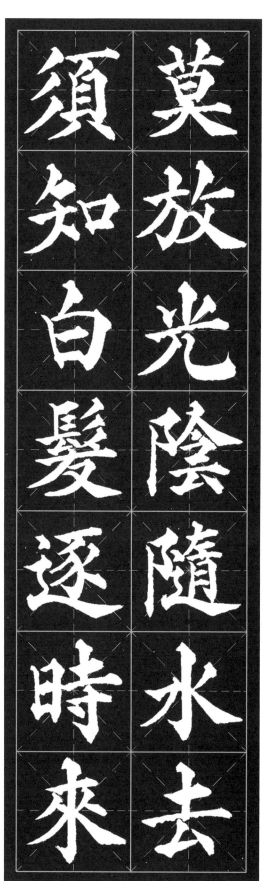

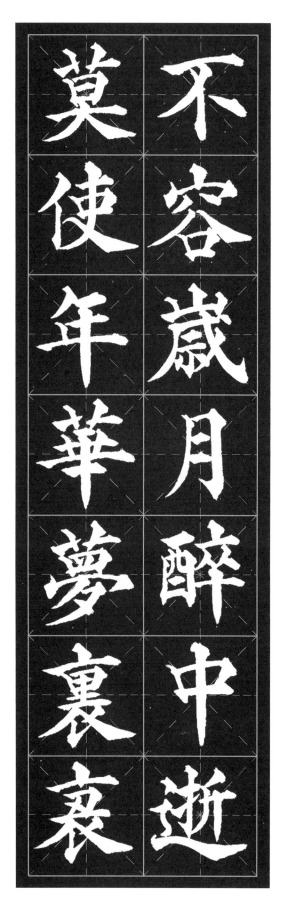

莫放光阴随水去
须知白发逐时来
不容岁月醉中逝
莫使年华梦里衰

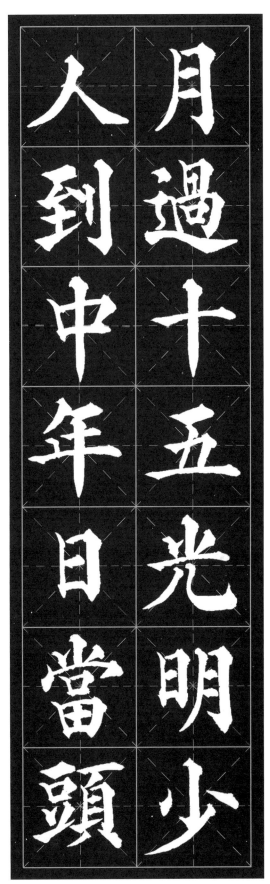

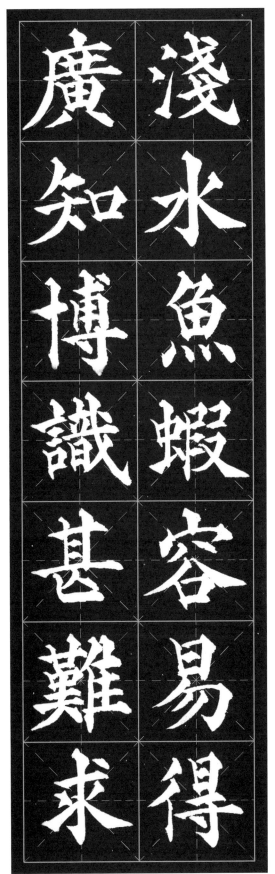

月过十五光明少
人到中年日当头
浅水鱼虾容易得
广知博识甚难求

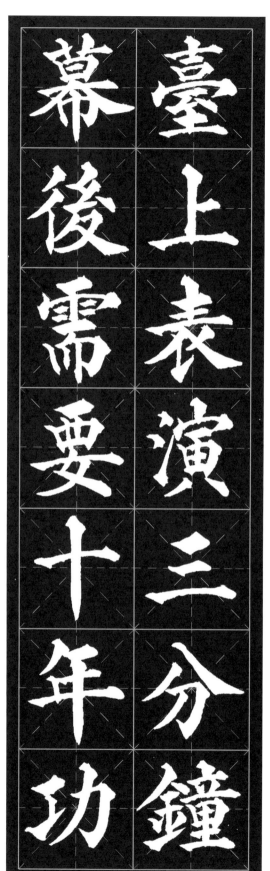

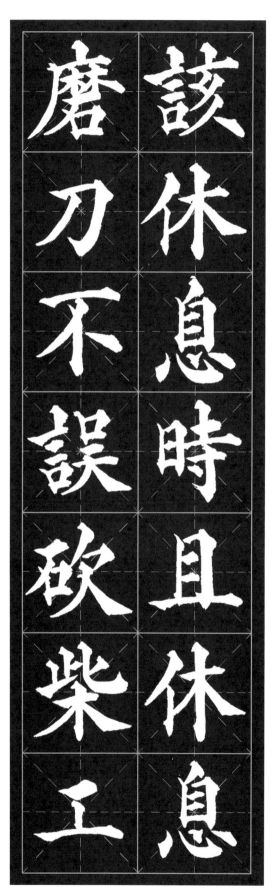

臺上表演三分鐘

幕後需要十年功

該休息時且休息

磨刀不誤砍柴工

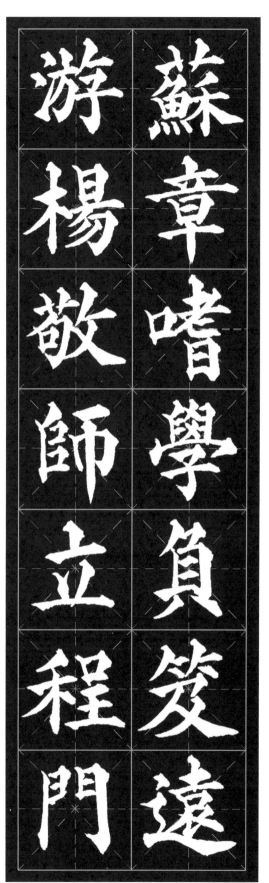

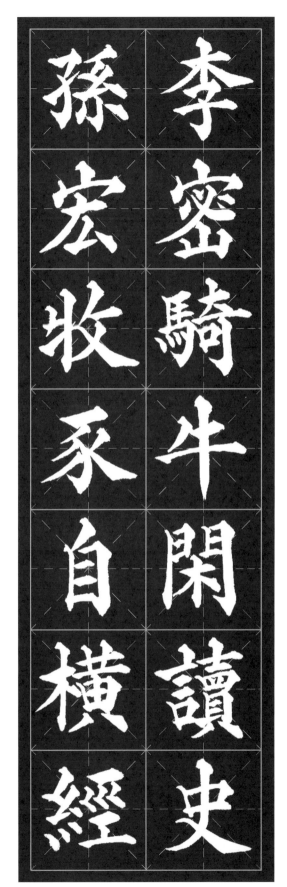

苏章嗜学负笈远
游杨敬师立程门
李密骑牛闲读史
孙宏牧豕自横经

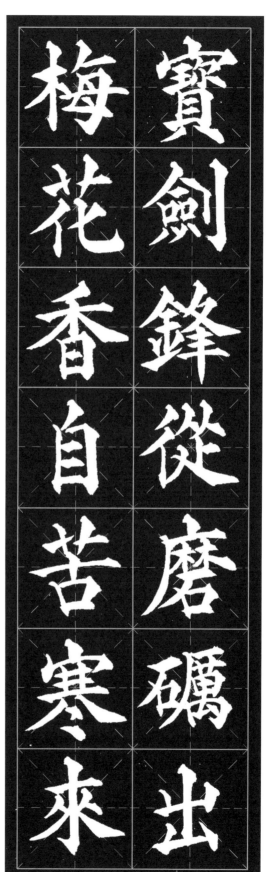

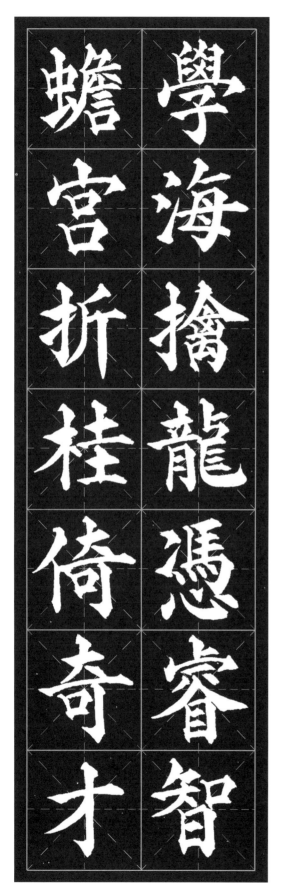

宝剑锋从磨砺出
梅花香自苦寒来
学海擒龙凭睿智
蟾宫折桂倚奇才

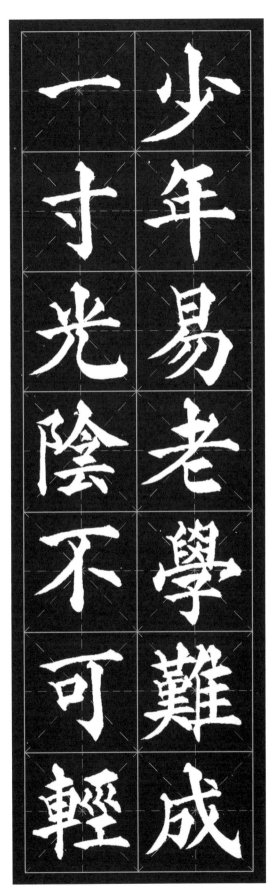

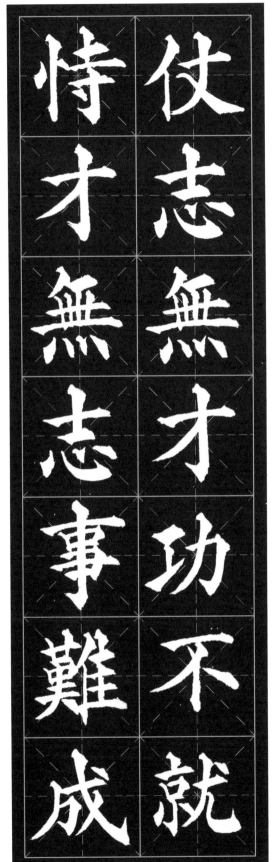

少年易老學難成
一寸光陰不可輕
一寸光陰不可輕

少年易老学难成
一寸光阴不可轻
仗志无才功不就
恃才无志事难成

勤学篇

119

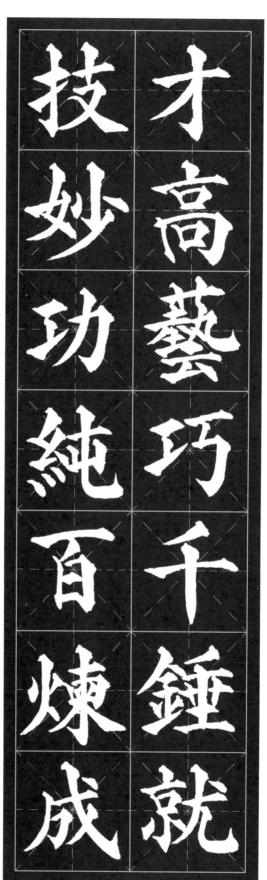

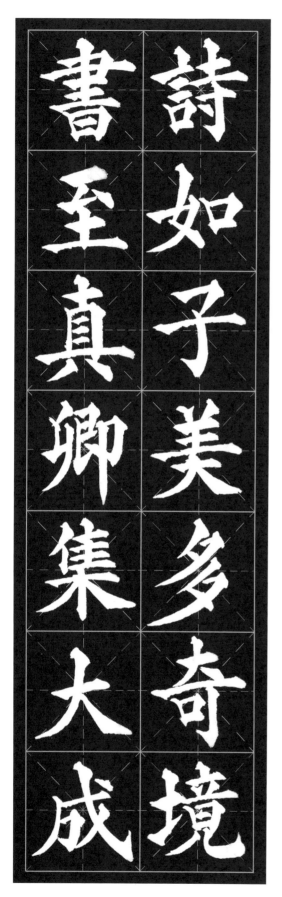

才高藝巧千錘就
技妙功純百煉成
詩如子美多奇境
書至真卿集大成

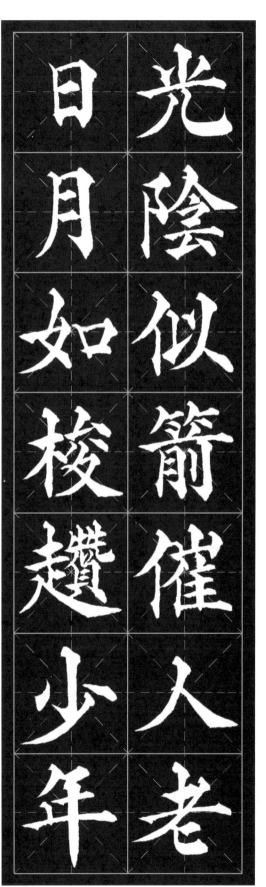

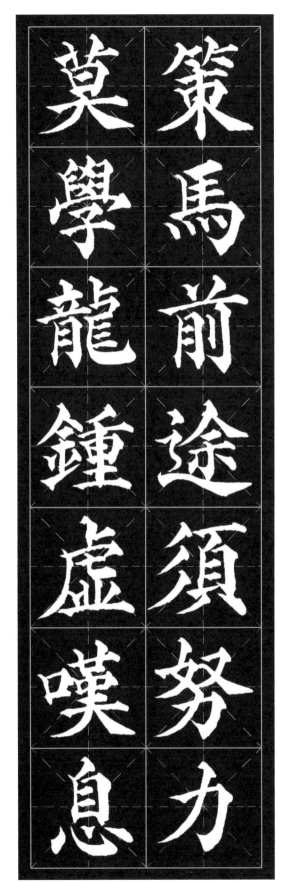

光阴似箭催人老
日月如梭趱少年
策马前途须努力
莫学龙钟虚叹息

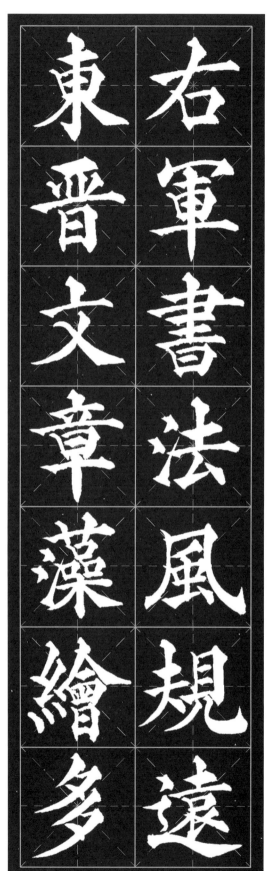

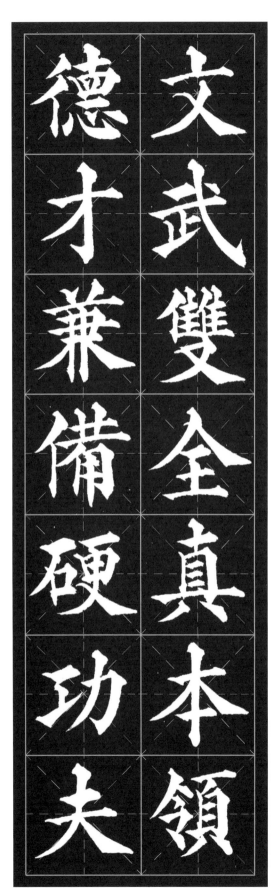

右军书法风规远
东晋文章藻绘多
文武双全真本领
德才兼备硬功夫

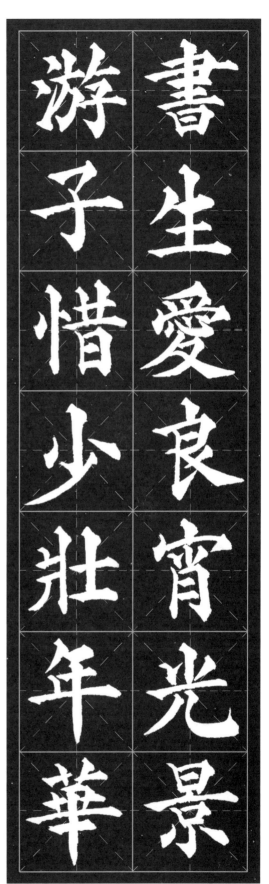

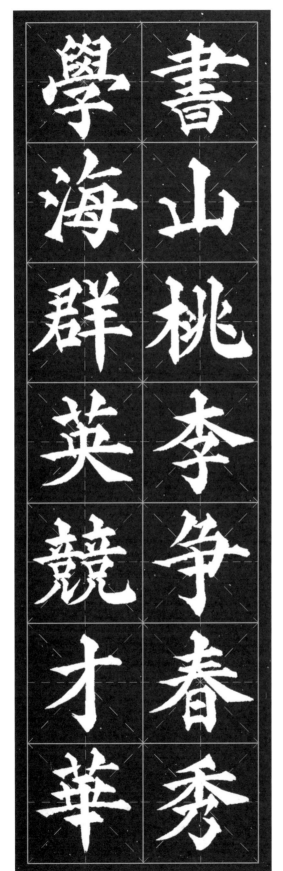

书生爱良宵光景
游子惜少壮年华
书山桃李争春秀
学海群英竞才华

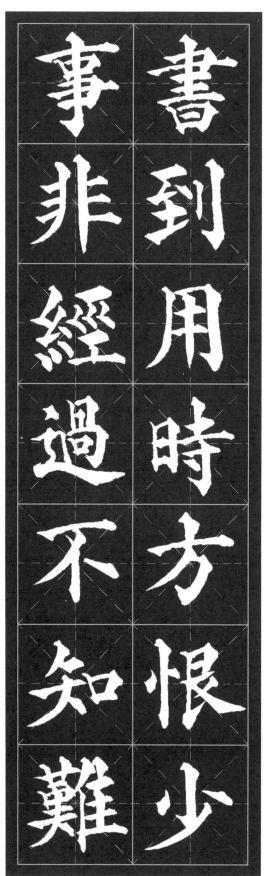

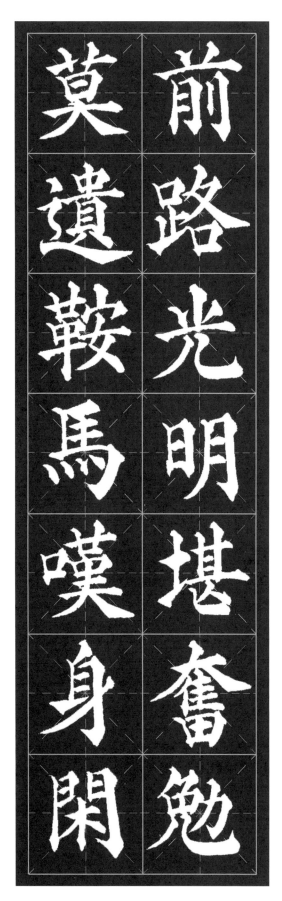

书到用时方恨少
事非经过不知难
前路光明堪奋勉
莫遗鞍马叹身闲

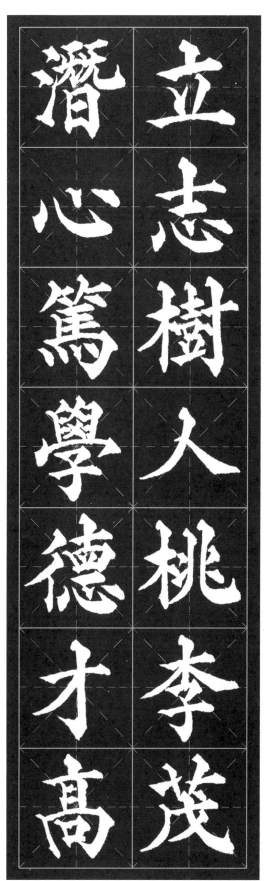

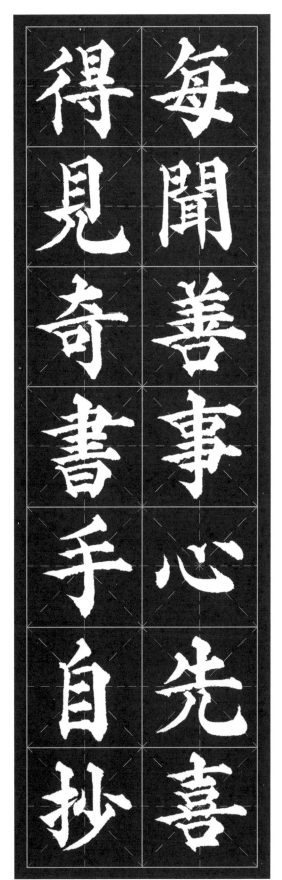

立志树人桃李茂
潜心笃学德才高
每闻善事心先喜
得见奇书手自抄

不薄今人爱古人

清词丽句必为邻

自家漫诩便便腹

开卷方知未读书

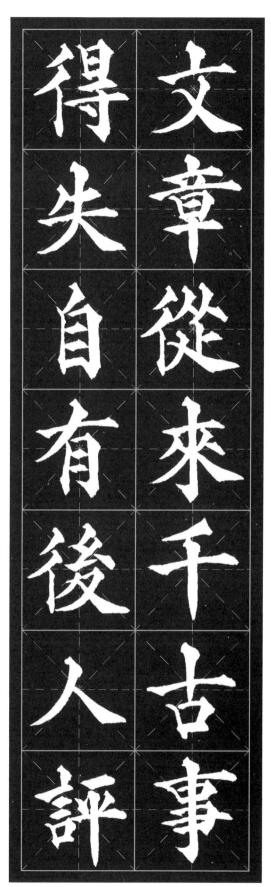

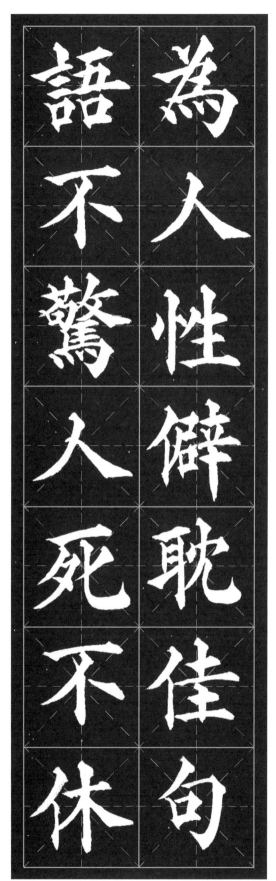

文章从来千古事
得失自有后人评
为人性僻耽佳句
语不惊人死不休

哲理篇

及早歸家勤結網

莫待臨淵空羨魚

愚公壯舉翻為智

智叟迁言反是愚

及早归家勤结网
莫待临渊空羡鱼
愚公壮举翻为智
智叟迁言反是愚

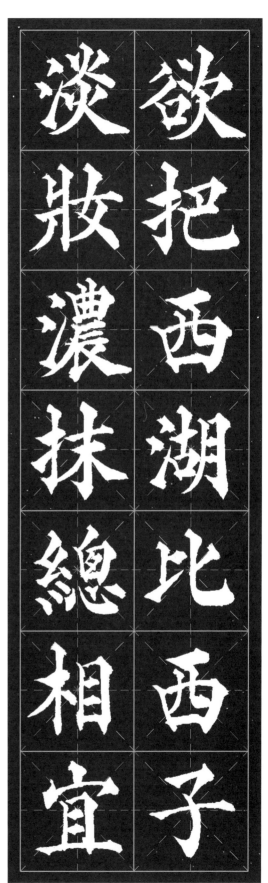
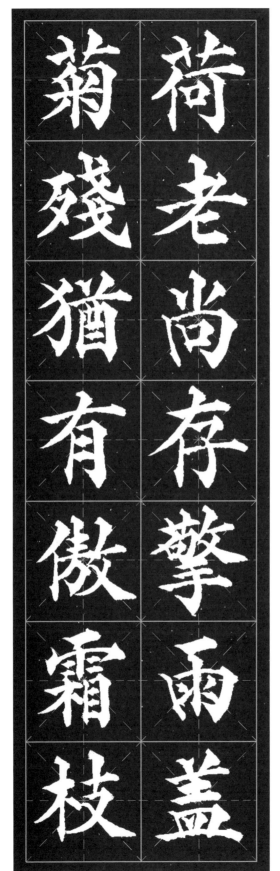

欲把西湖比西子
淡妝濃抹總相宜
荷老尚存擎雨蓋
菊殘猶有傲霜枝

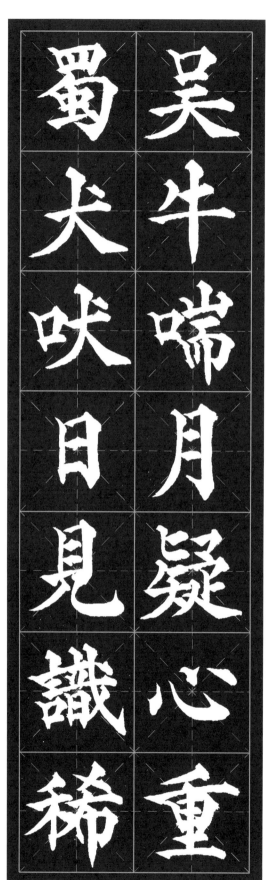

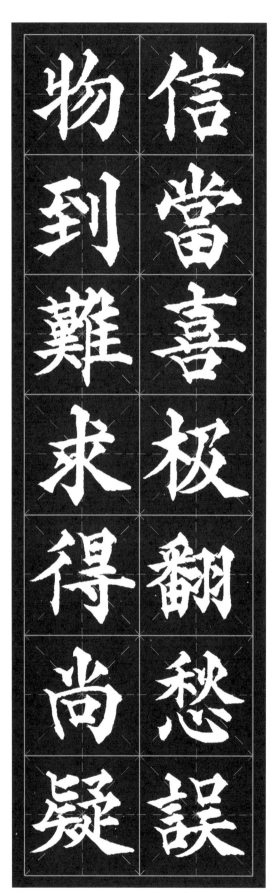

吴牛喘月疑心重
蜀犬吠日见识稀
信当喜极翻愁误
物到难求得尚疑

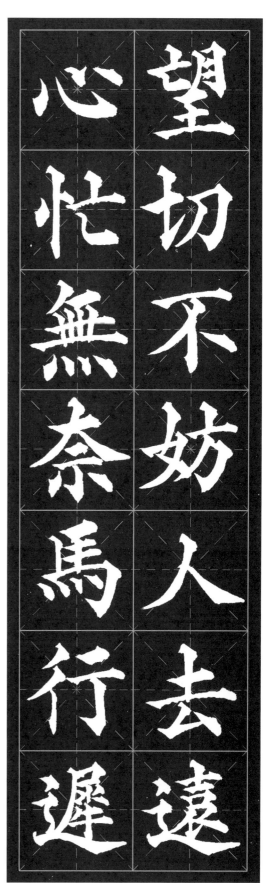

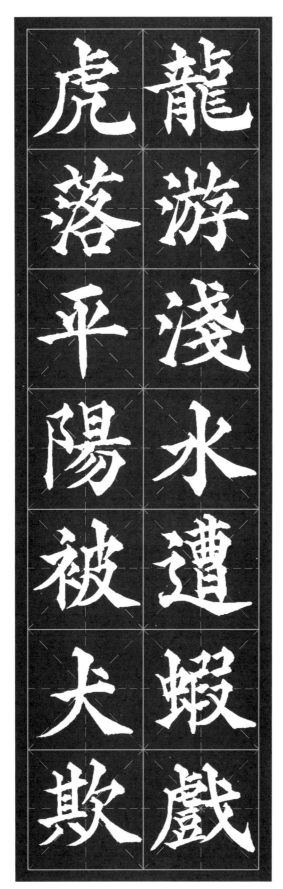

望切不妨人去远
心忙无奈马行迟
龙游浅水遭虾戏
虎落平阳被犬欺

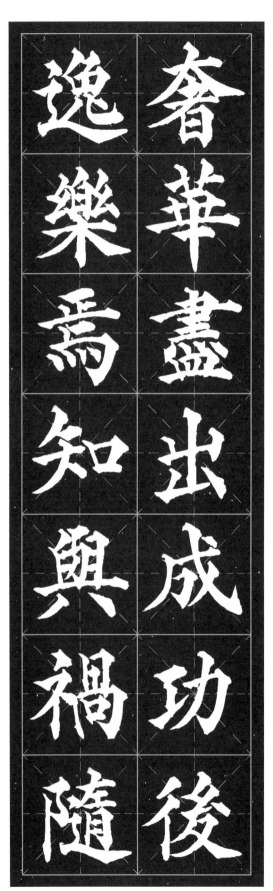

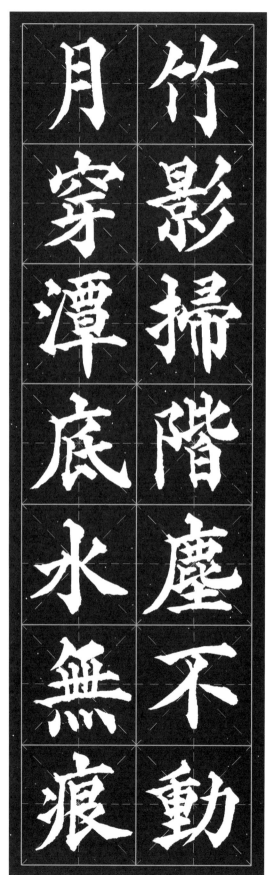

竹影扫阶尘不动
月穿潭底水无痕
奢华尽出成功后
逸乐焉知与祸随

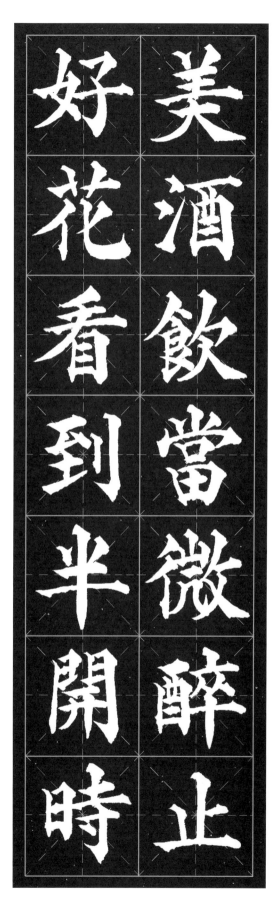



好花看到半開時　美酒飲當微醉止

船到江心補漏遲　馬縱崖邊收韁晚

美酒饮当微醉止
好花看到半开时
马纵崖边收缰晚
船到江心补漏迟

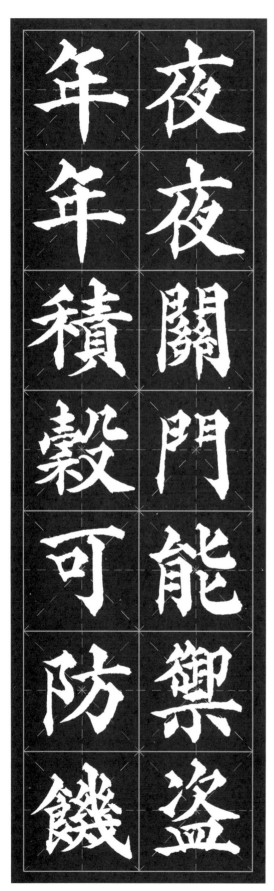

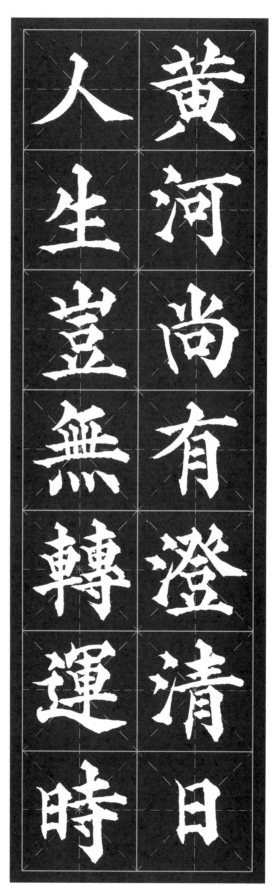

黄河尚有澄清日
人生岂无转运时
夜夜关门能御盗
年年积谷可防饥

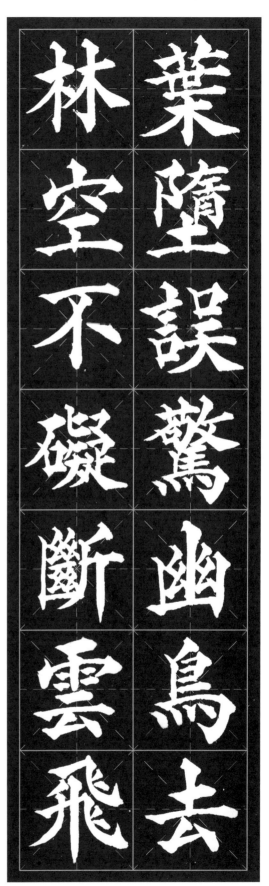

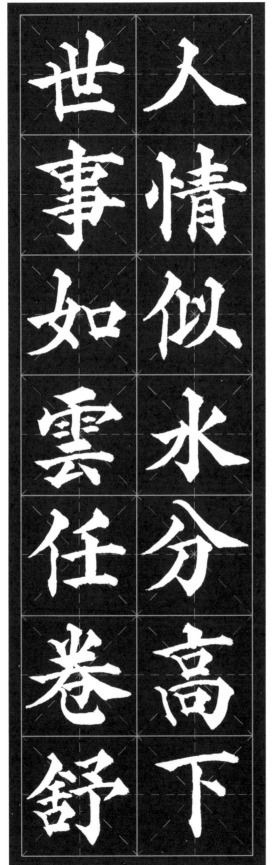

叶堕误惊幽鸟去
林空不碍断云飞
人情似水分高下
世事如云任卷舒

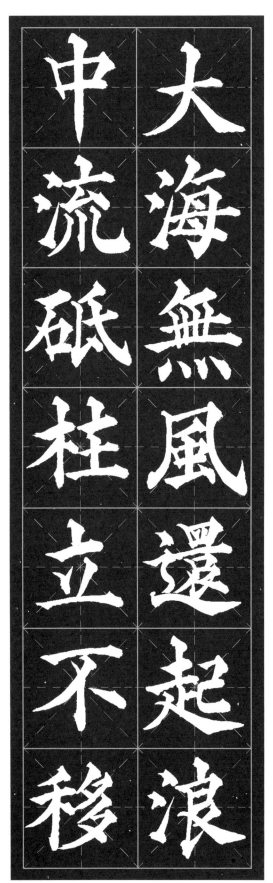

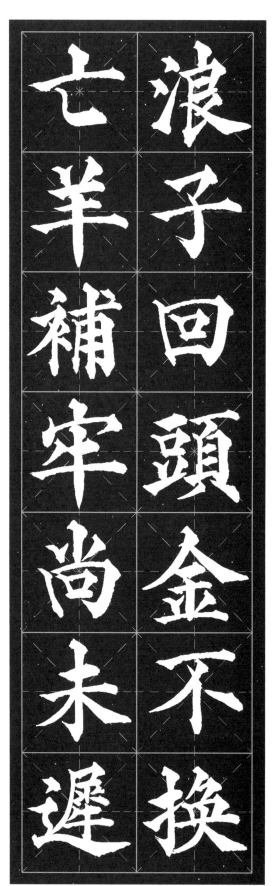

浪子回头金不换
亡羊补牢尚未迟
大海无风还起浪
中流砥柱立不移

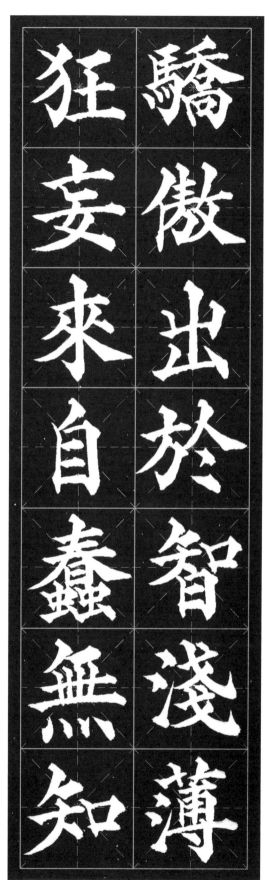

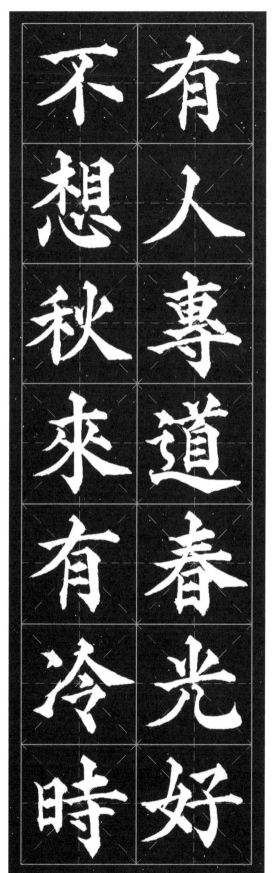

骄傲出于智浅薄
狂妄来自蠢无知
有人专道春光好
不想秋来有冷时

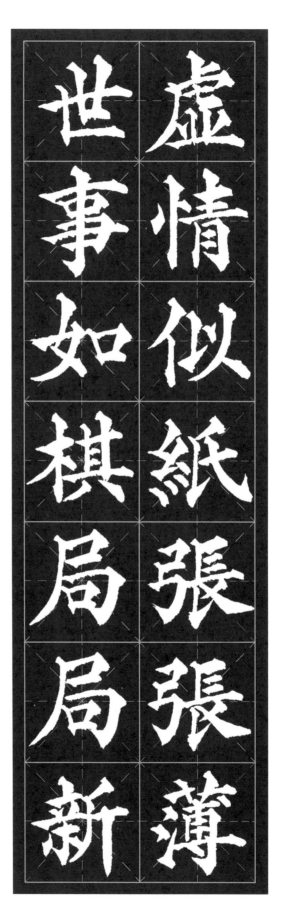

虚情似纸张张薄
世事如棋局局新
在家不会迎宾客
出外方知少主人

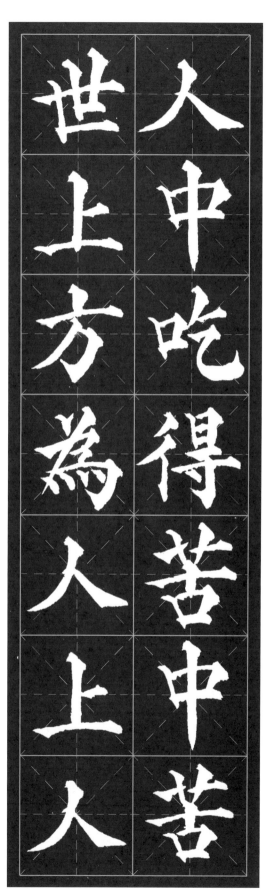

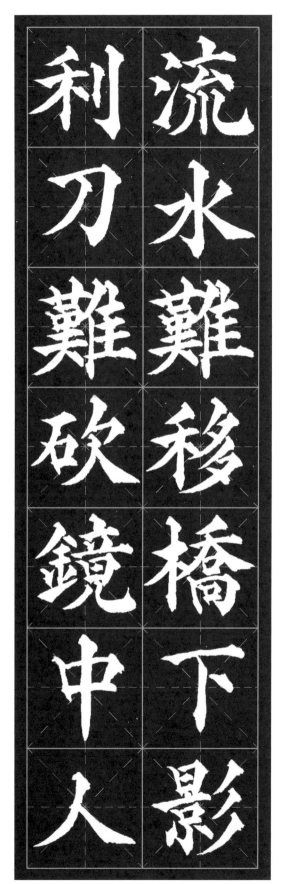

人中吃得苦中苦
世上方为人上人
流水难移桥下影
利刀难砍镜中人

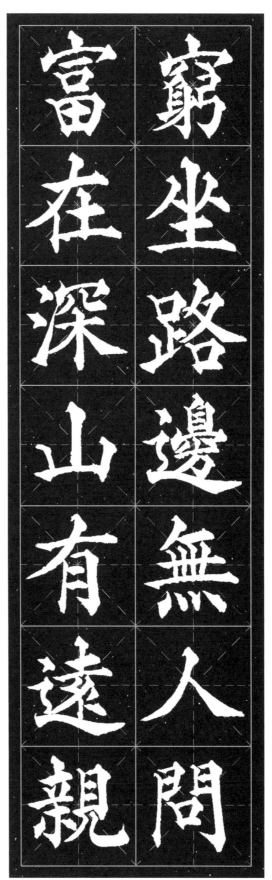

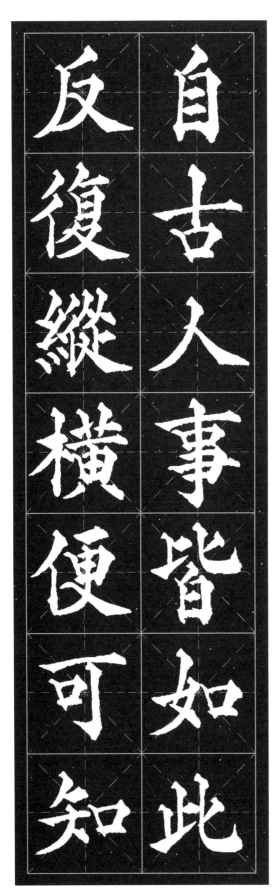

窮坐路邊無人問
富在深山有遠親
自古人事皆如此
反復縱橫便可知

穷坐路边无人问
富在深山有远亲
自古人事皆如此
反复纵横便可知

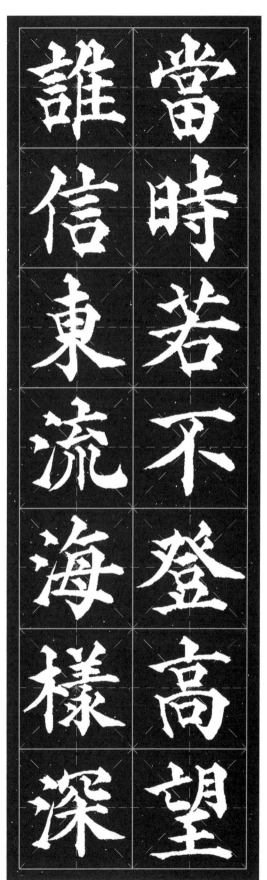

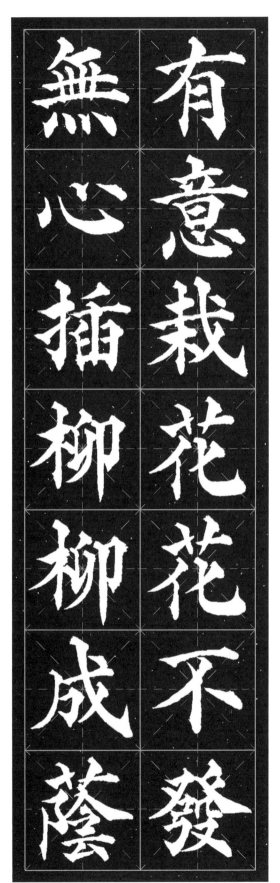

当时若不登高望
谁信东流海样深
有意栽花花不发
无心插柳柳成荫

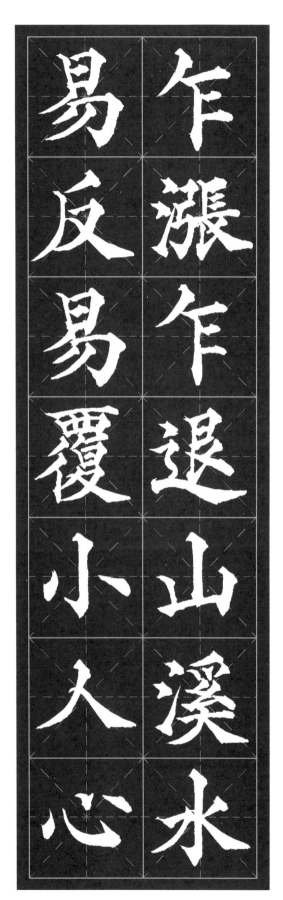

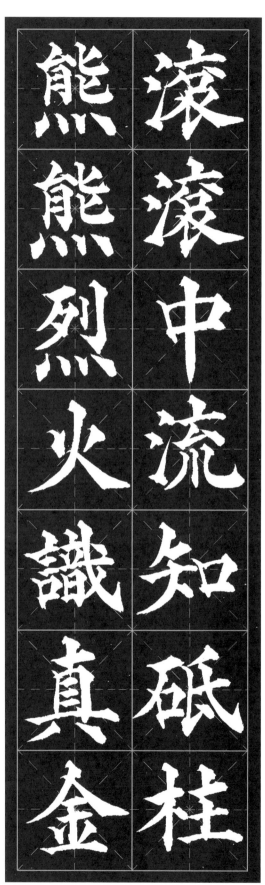

滚滚中流知砥柱
熊熊烈火识真金
乍涨乍退山溪水
易反易覆小人心

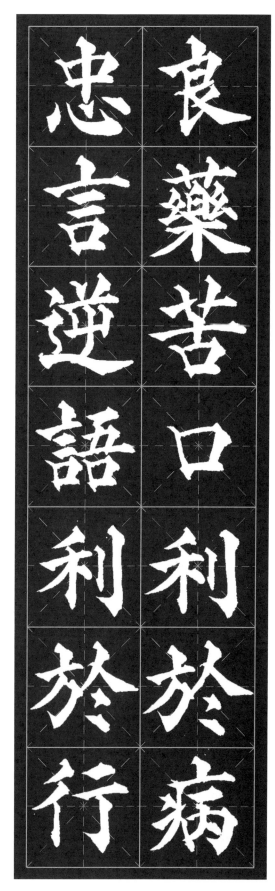

良藥苦口利於病

忠言逆語利於行

畫水無風空作浪

繡花雖好不聞香

良药苦口利于病
忠言逆语利于行
画水无风空作浪
绣花虽好不闻香

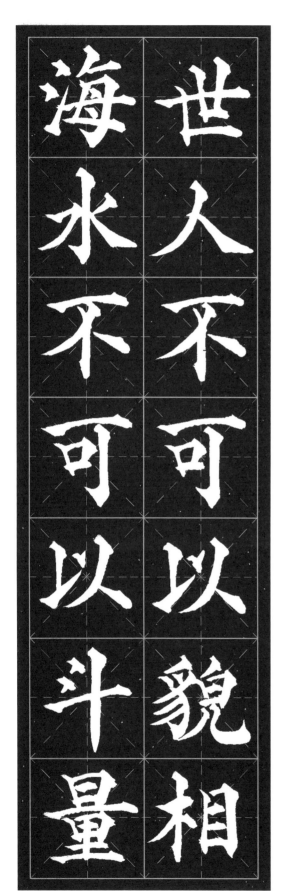

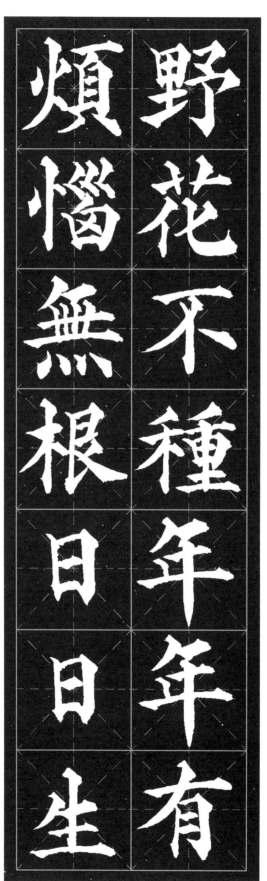

野花不种年年有
烦恼无根日日生
世人不可以貌相
海水不可以斗量

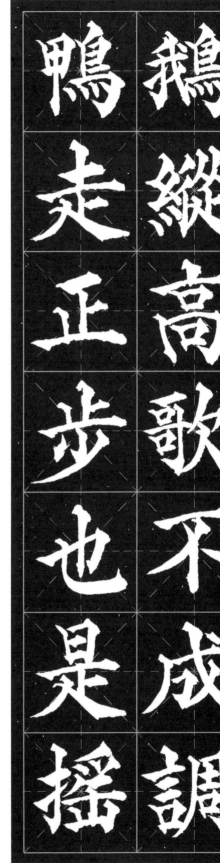

鵝縱高歌不成調
鴨走正步也是搖
鼠看倉空含淚去
犬視家貧放膽眠

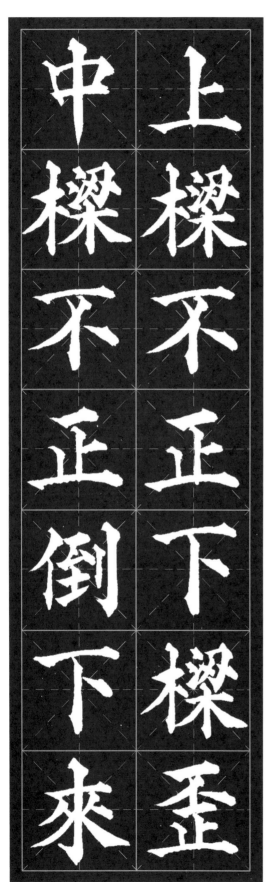

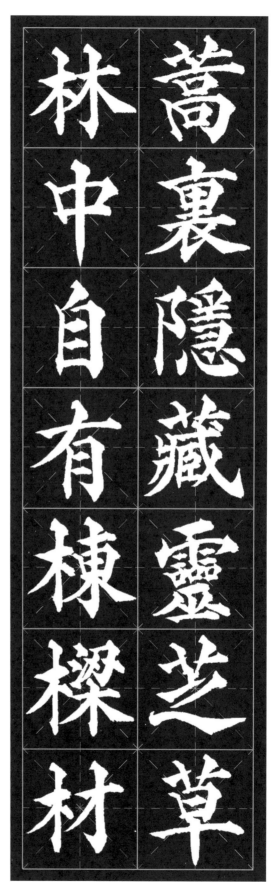

蒿裏隱藏靈芝草
林中自有棟梁材
上梁不正下梁歪
中梁不正倒下來

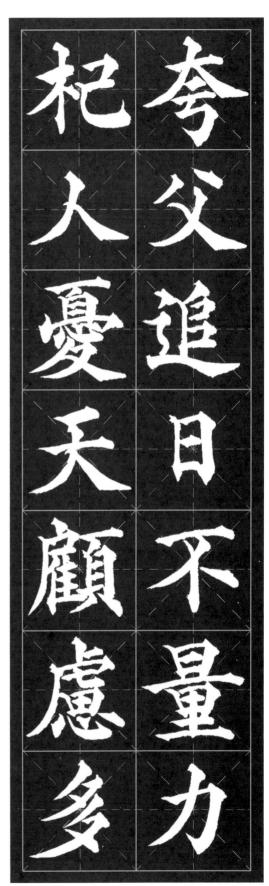

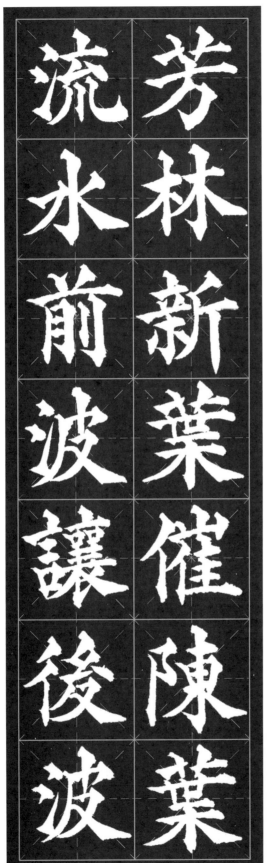

夸父追日不量力
杞人忧天顾虑多
芳林新叶催陈叶
流水前波让后波

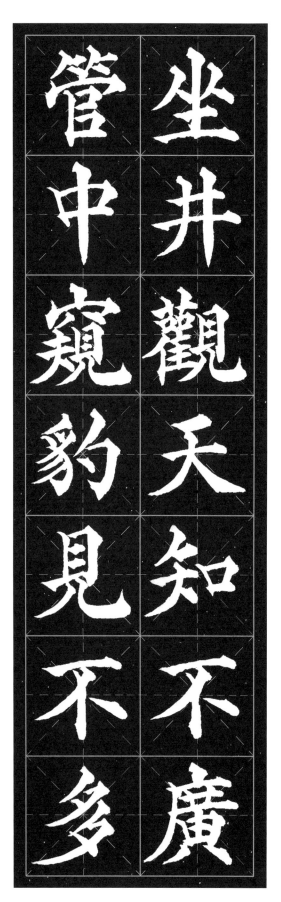

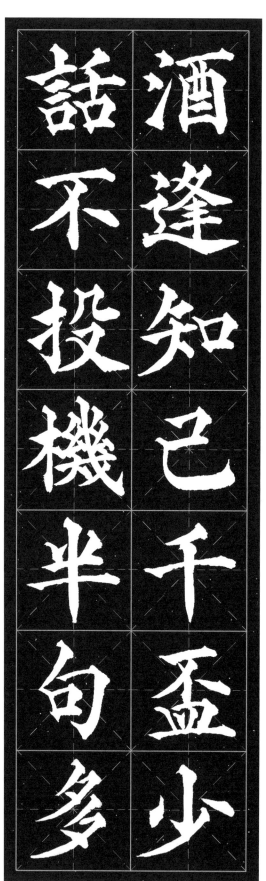

酒逢知己千杯少
话不投机半句多
坐井观天知不广
管中窥豹见不多

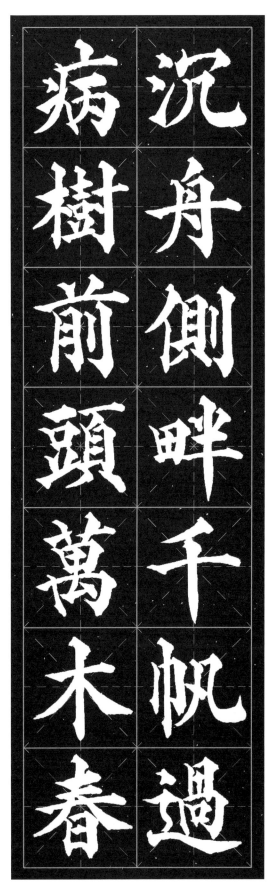

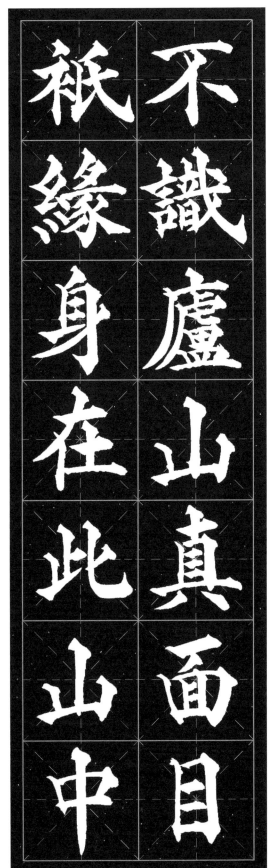

沉舟侧畔千帆过
病树前头万木春
不识庐山真面目
只缘身在此山中

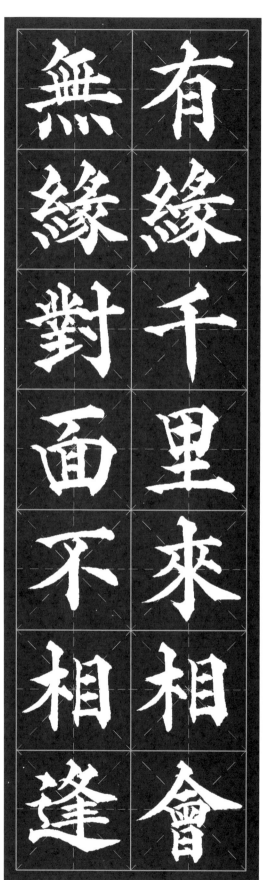

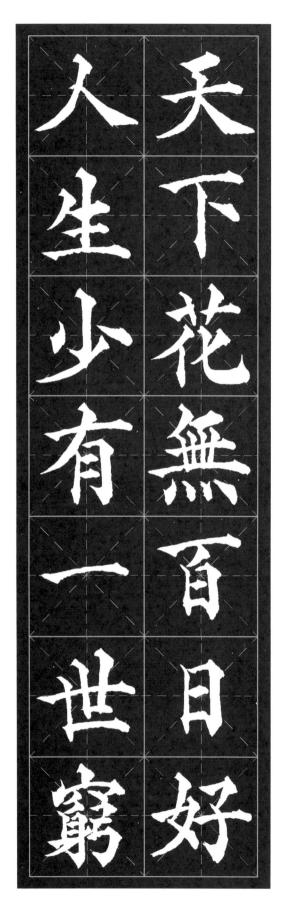

有缘千里来相会
无缘对面不相逢
天下花无百日好
人生少有一世穷

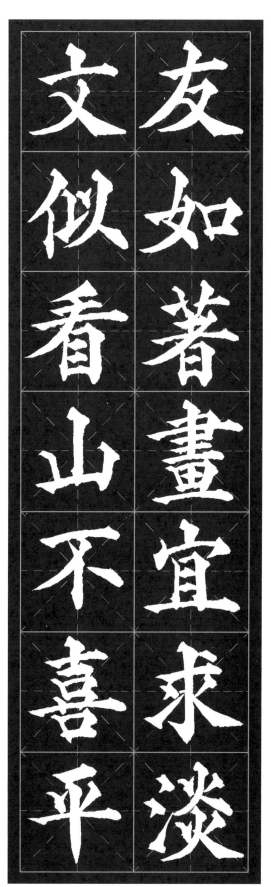

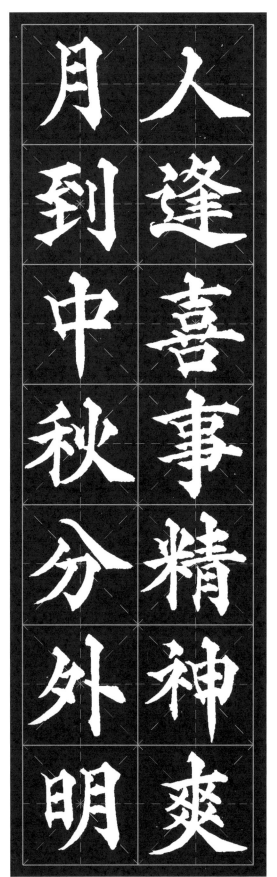

友如著画宜求淡
文似看山不喜平
人逢喜事精神爽
月到中秋分外明

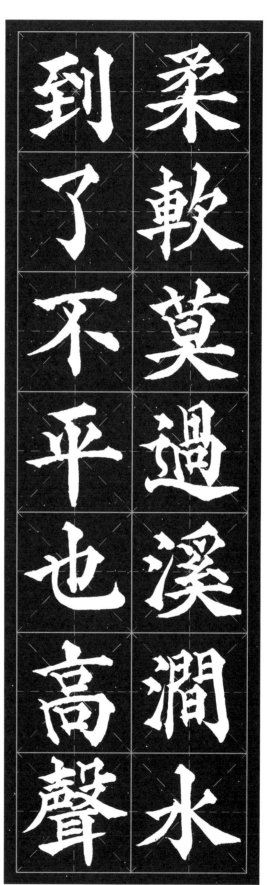

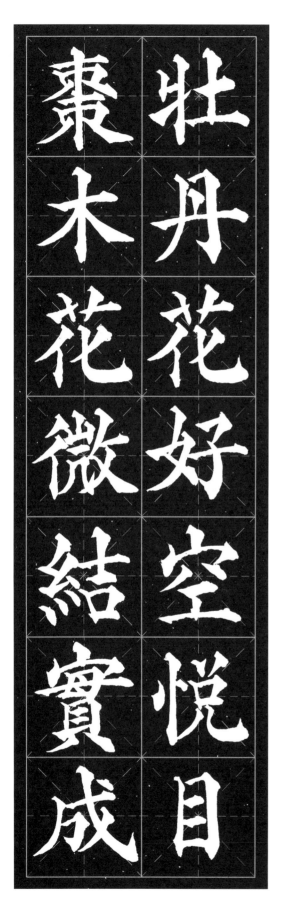

柔软莫过溪涧水
到了不平也高声
牡丹花好空悦目
枣木花微结实成

中国

十字格字

154

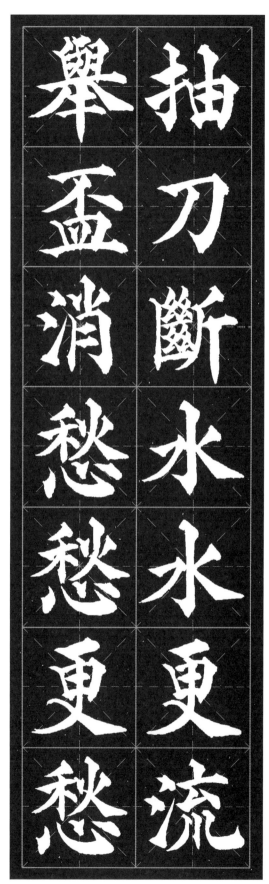

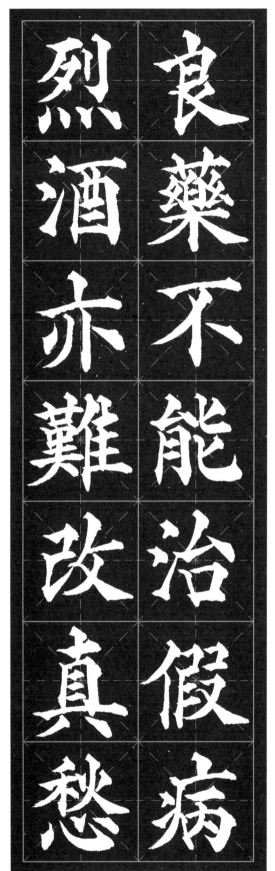

抽刀断水水更流
举杯消愁愁更愁
良药不能治假病
烈酒亦难改真愁

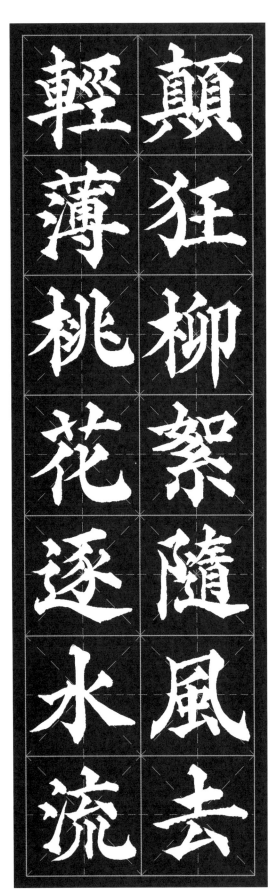

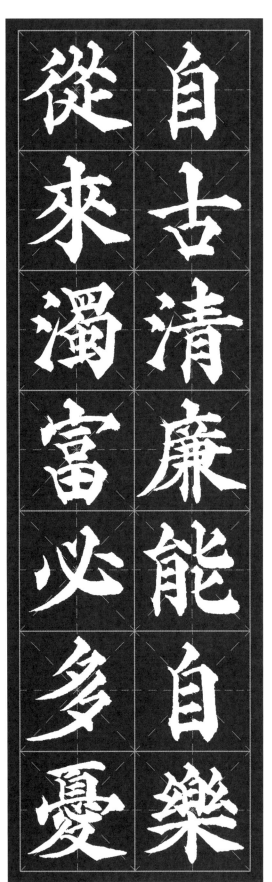

自古清廉能自乐
从来浊富必多忧
颠狂柳絮随风去
轻薄桃花逐水流

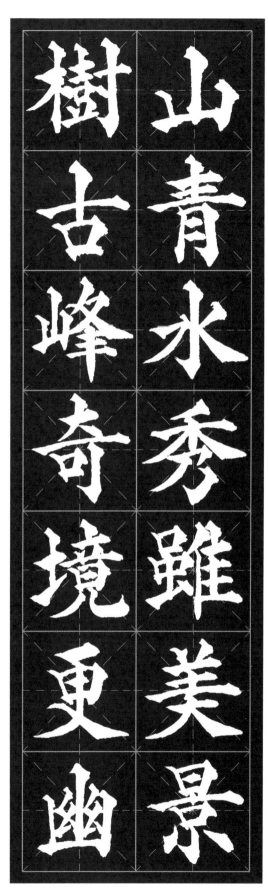

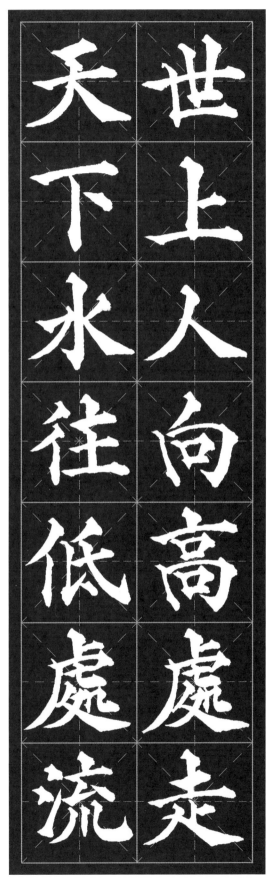

山青水秀虽美景
树古峰奇境更幽
世上人向高处走
天下水往低处流

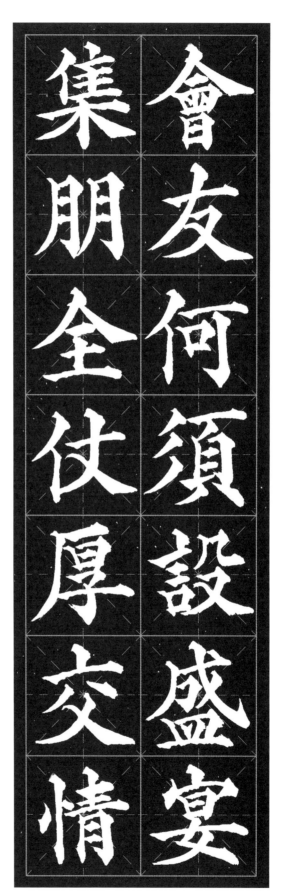

會友何須設盛宴
集朋全仗厚交情
襟懷開闊天天樂
順理籌謀事事成

会友何须设盛宴
集朋全仗厚交情
襟怀开阔天天乐
顺理筹谋事事成

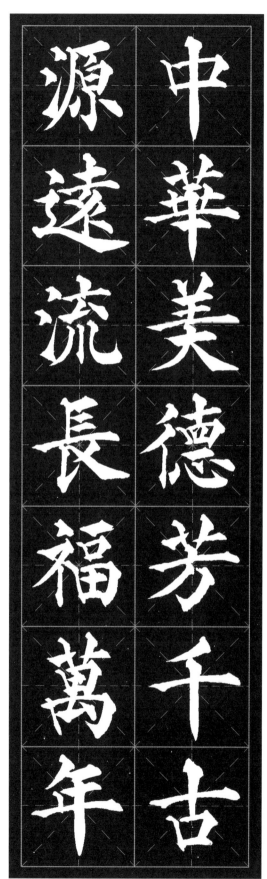

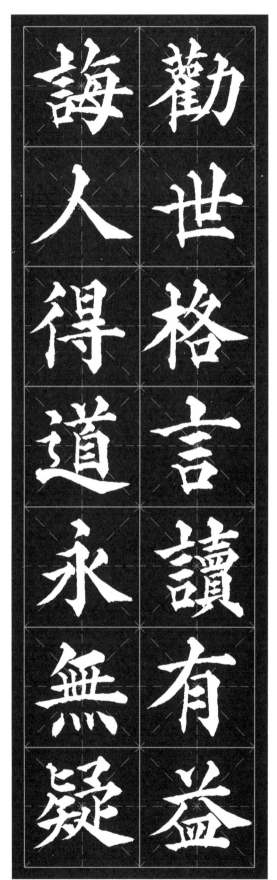

中华美德芳千古
源远流长福万年
劝世格言读有益
诲人得道永无疑

About the Author

Zuobing Zhou, who was born in 1946, graduated from Guangxi University. Since his childhood he showed his great affection to calligraphy and painting. In Chinese calligraphy, he is well versed in seal and clerical scripts and in particular he is an expert in regular and semi-cursive scripts. Mr. Zhou is also creative in Chinese painting and oil painting work and is especially adapted in meticulous Chinese painting. His artworks have been exhibited and won awards in China and abroad many times. Furthermore, his personal biography and works have been included in "Biographies of World Artists", "World Art Collection", and "Chinese Calligrapher and Painter Art Dictionary".

Calligraphy and painting works of Mr. Zhou have been presented to foreign friends as national gifts many times and have been favored and collected by celebrities in the United States, Canada, Australia, Japan, and the ASEAN countries, as well as in Hong Kong, Macao, and Taiwan. In 2007, he was awarded the title of "The 100 Outstanding Chinese Calligraphy and Painting Artists" by the China Research Institute of Calligraphers and Painters. In 2008, he was awarded the title of "The Chinese Collector's Favorite Master of Calligraphy and Painting" by the China Association of Collectors, the China Arts and Crafts Arts Association. In 2009, he was hired as the judge for the China-ASEAN Senior Art Festival. In 2018, he was appointed as the calligraphy review judge for the National Seniors' Calligraphy and Painting Grand Prix. He has been invited to the United States, Canada, Australia and other countries and Hong Kong and Macao regions to conduct calligraphy and painting exchanges.

Mr. Zhou has published about one million words of publications such as novels, essays, poems, and reportage. He also edited or participated in the publication of books such as "Cross-century Thinking", "Dictionary of Chinese Enterprises" and "Guangxi Heroes".

周作炳先生简介

周作炳，1946年出生，毕业于广西大学。其自幼酷爱书画，书法工楷、行、隶、篆，尤以楷、隶见长。国画、油画、水彩、水粉皆能，尤以工笔为最。作品多次在国内外参展并获奖，个人传略和作品被收入《世界美术家传》、《世界美术集》、《中国书画家艺术大典》。书画作品曾多次被作为国礼赠送外国友人，得到美国、加拿大、澳大利亚、日本和东盟十国以及港、澳、台知名人士青睐与收藏。2007年被中国书画家研究会授予『中国书画百杰』称号，2008年被中国收藏家协会和中国工艺美术家协会授予『中国收藏家喜爱的书画艺术大师』称号。2009年被聘为中国·东盟中老年艺术盛典书画选拔评委。2018年被聘为全国老年书画大奖赛书法复评评委。先后应邀赴美国、加拿大、澳大利亚等国家和港澳地区开展书画交流活动。曾发表小说、论文、诗词、报告文学等约100万字，还主编或参加编辑出版《跨世纪的思考》《中国企业大辞典》《广西英雄谱》等书籍。

图书在版编目（CIP）数据

中国七字格言 楷书字帖/周作炳 书. -- 南宁：广西美术出版社，2020.10

ISBN 978-7-5494-2179-4

Ⅰ.①中… Ⅱ.①周… Ⅲ.①楷书－法书－作品集－中国－现代 Ⅳ.①J292.28

中国版本图书馆CIP数据核字（2020）第010170号

中国七字格言 楷书字帖

ZHONGGUO QI ZI GEYAN　KAISHU ZITIE

周作炳／书

出 版 人：陈　明

策　　划：邓　欣

责任编辑：谭　宇

助理编辑：刘　肃　周韶泽

装帧设计：张云浩　雨　坛

校　　对：梁冬梅

审　　读：肖丽新

出版发行：广西美术出版社

地　　址：广西南宁市望园路9号（邮编：530023）

网　　址：www.gxfinearts.com

印　　刷：广西壮族自治区地质印刷厂

版次印次：2020年10月第1版第1次印刷

开　　本：787mm×1092mm　1/16

印　　张：10.5

字　　数：10千字

书　　号：ISBN 978-7-5494-2179-4

定　　价：68.00元